华夏万卷
让人人写好字

基础教程

楷书入门

升级版

阳询

书法培训、等级考试推荐用书

九成宫醴泉铭

教程+碑帖

二合一

配名家书写视频

欧阳询正书第一 楷法极则

　　此碑用笔方整，且能于方整中见险绝，字画紧凑匀称，间架开阔稳健。字形偏修长，行笔于险劲之中寻求稳定，尤其在画末重收，笔至画尾便稳稳提起。整碑高华浑朴，法度森严，是欧阳询晚年代表之作，千余年来学习楷书者多以此碑作为范本。

华夏万卷 | 编

CNS 湖南美术出版社
全国百佳图书出版单位

图书在版编目（CIP）数据

欧阳询楷书入门基础教程·九成宫醴泉铭：升级版 /
华夏万卷编.—长沙：湖南美术出版社,2020.4
ISBN 978-7-5356-9011-1

Ⅰ.①欧… Ⅱ.①华… Ⅲ.①楷书-书法-教材Ⅳ.①
J292.113.3

中国版本图书馆 CIP 数据核字(2019)第 294454 号

OUYANG XUN KAISHU RUMEN JICHU JIAOCHENG JIUCHENGGONG LIQUAN MING SHENGJIBAN

欧阳询楷书入门基础教程　九成宫醴泉铭（升级版）

出 版 人：黄　啸
编　　者：华夏万卷
责任编辑：彭　英　邹方斌
责任校对：谭　卉
装帧设计：华夏万卷
出版发行：湖南美术出版社
　　　　　（长沙市东二环一段 622 号）
经　　销：全国新华书店
印　　刷：成都勤德印务有限公司
　　　　　（成都市郫都区成都现代工业港北片区港通北二路 95 号）
开　　本：880×1230　　1/16
印　　张：7.5
版　　次：2020 年 4 月第 1 版
印　　次：2020 年 4 月第 1 次印刷
书　　号：ISBN 978-7-5356-9011-1
定　　价：28.00 元

前　言

　　《入门基础教程（升级版）》系列图书是一套专门针对毛笔字初学者编写的书法入门教程，旨在帮助初学者通过对碑帖的临习，了解其书法特点，掌握对应书体的书写基本功，为进一步的书法学习和创作奠定坚实的基础。同时，对古碑帖的爱好者而言，本套图书也可作为名碑名帖的临习指南和范本。

　　本丛书第一辑包括《曹全碑》《兰亭序》《九成宫醴泉铭》《雁塔圣教序》《多宝塔碑》《颜勤礼碑》《玄秘塔碑》《三门记》等八种历代极具影响力的碑帖，涵盖了隶书、行书、楷书三种常见的书法字体，囊括了王体、欧体、褚体、颜体、柳体、赵体等几大书体，全面而实用。

　　在体例安排上，本丛书遵循循序渐进、由浅入深的原则，根据初学者的认知能力及学习习惯精心编排，从基本笔法到笔画、部首的写法，再到结体、章法和作品创作，均进行了全面细致的讲解。知识讲解图文并茂、通俗易懂。本书范字的计算机图像还原均由资深的书法专业人士操刀，使范字更为清晰，同时力求保持字迹原貌，不损失局部尤其是笔画起收精细之处的用笔信息。

　　书末均附带了原碑帖的全文，以便读者朋友在学习过程中随时欣赏、参详，同时也为进一步临摹原帖提供了优秀的范本。

　　为了帮助读者更为便捷、直观地掌握书写和创作技巧，我们邀请陈忠建先生为例字录制了翔实的示范讲解视频，并力邀张勉之先生为每种书体创作了对应的章法演示作品。两位先生都是著名的书法家和书法教育家，传统书法功底深厚，教学经验丰富。相信他们的悉心指导会对读者朋友们的书法学习大有裨益。

　　本丛书在编辑过程中，得到了多位书法名家无私贡献的宝贵意见和建议，同时也得到了高校书法专业和书法教育机构不少骨干教师的帮助与支持，在此深表谢意。

　　中国书法艺术博大精深，书法理论与见解百花齐放，此书虽几经打磨、历久乃成，但仍嫌仓促，谬误疏漏恐在所难免，恳请读者、专家朋友们不吝批评和指正，以便我们不断改进与提高。

目 录

第一章 书写入门

第一节 欧阳询与《九成宫醴泉铭》

欧阳询（557—641），唐代书法家，字信本，潭州临湘（今湖南长沙）人，历陈、隋、唐三朝。隋朝时，曾官至太常博士。入唐后，曾任五品给事中、太子率更令、弘文馆学士等职，世称"欧阳率更"。欧阳询擅书法，尤以楷书最为著名，与同代的虞世南、褚遂良、薛稷合称"初唐四大书家"，又与颜真卿、柳公权、赵孟頫合称"楷书四大家"。其书兼撮众法，备为一体，世称"欧体"。

《九成宫醴泉铭》镌立于唐贞观六年（632），魏徵撰文，欧阳询书丹。唐贞观五年（631），太宗皇帝将隋代仁寿宫扩建成避暑行宫，并更名为"九成宫"。醴泉即甘美的泉水，碑文中引经据典说明醴泉喷涌而出是"天子令德"所致，因此铭石颂德，便有了这篇文辞典雅的《九成宫醴泉铭》。碑文中叙述了九成宫的来历及宫殿建筑的壮观，颂扬了唐太宗的文治武功和节俭精神。行文至最后，忠耿的魏徵还不忘提出"居高思坠，持满戒溢"的谏言。

此碑是欧阳询晚年之作，又加上是奉皇帝之命书写，因此特别用心。整碑端庄肃穆，法度森严，历来为学书者所推崇，有唐楷最高典范的美誉。该碑笔力遒劲，点画虽偏方整瘦硬，但不乏丰润之笔，在刚劲中见婉转，和谐统一。结体中宫收紧，字形颀长，结构稳定，在平正中蕴藏险绝。整碑字距、行距疏朗，大小相称，井然有序，法度谨严。

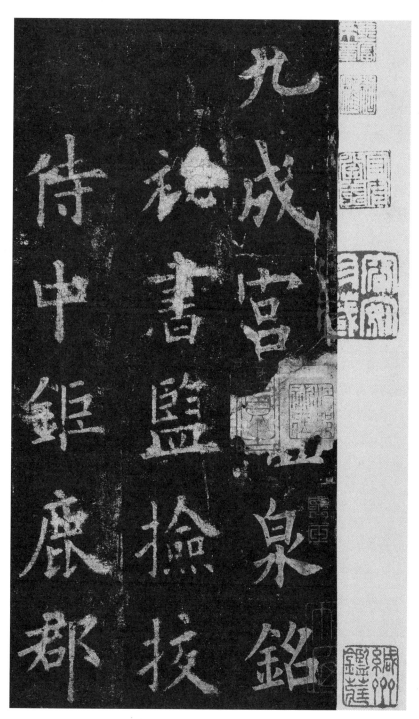

欧阳询《九成宫醴泉铭》(局部)

第二节　执笔方法与书写姿势

一、执笔方法

晋代书法家王羲之的老师卫夫人在《笔阵图》中写道："凡学书字，先学执笔。"我们学写毛笔字，首先要知道怎样执笔。古往今来，毛笔书写的执笔方法多种多样，但基本都遵循这样的规则：笔杆垂直，以求锋正；指实掌虚，运笔自如；自然放松，灵活运转。

本书介绍一种自唐朝沿用至今、广为流传的执笔方法——"五指执笔法"。顾名思义，这是五个手指共同参与的执笔方法，每个手指分别对应一字口诀，即擫（yè）、押、钩、格、抵。

擫　擫是按、压的意思，这里是指以拇指指肚按住笔管内侧；拇指上仰，力由内向外。

押　食指指肚紧贴笔管外侧，与拇指相对，夹住笔管；食指下俯，力由外向内。

钩　中指靠在食指下方，第一关节弯曲如钩，钩住笔管左侧。

格　无名指指背顶住笔管右侧，与中指一上一下，运力的方向正好相反。

抵　小指紧贴无名指，垫托在无名指之下，辅助"格"的力量；小指不与笔管接触，也不要挨着掌心。

五个指头将笔管控制在手中，既要有力，又不能有失灵动，这样才能更好地驾驭笔锋，运转自如，写出的字才更有韵味。

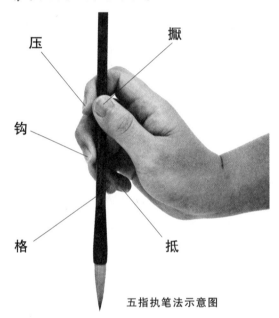

五指执笔法示意图

执笔位置的高低，并无定式。通常而言，写字径3~4厘米的字时，执笔大约在"上七下三"的位置，即所持位置在笔管顶端向笔毫十分之七处；写小字时，执笔位置可靠下一些，写大字时可靠上一些。写隶书、楷书时，执笔可略低；写行书、草书时，执笔可略高，这样笔锋运转幅度大，笔法才能流转灵动。

二、书写姿势

"澄神静虑，端己正容。"这是唐代书法家欧阳询在《八诀》中所言。"澄神静虑"是指书写时需要安神静心，"端己正容"则是对书写姿势提出的要求。能否掌握正确的书写姿势，不但关系到能否练好字，也关乎书写者的身体健康。毛笔书写姿势主要有两种：坐书和站书。

坐书适合写小字，应做到身直、头正、臂开、足安。具体而言，要求书写者上身挺直，背不靠椅，胸不贴桌；头部端正，略向前俯，视角适度；双臂自然张开，双肘外拓，使指、腕、肘、肩四关节能灵动自如；两脚平放，屈腿平落，双腿不可交叉。

站书适合写大字或行、草书，其上身姿势和坐书基本相同，身体可略向前倾，腰略弯，不可僵硬。以左手压纸，但不能用其支撑身体重量。需要注意的是，站书时，桌面高度要合适，因为过高会影响视角，过低则会弯腰过度，易生疲劳。

第三节　运腕方式与基本笔法

一、运腕方式

在毛笔书写中，手指的作用主要在于执笔，而运笔则通过腕、臂关节的活动来控制。《书法约言》中说"务求笔力从腕中来"，便是这个道理。在书写时，运腕有枕腕、悬腕和悬臂三种方法。

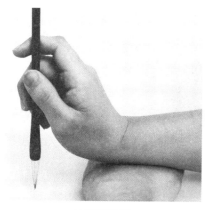
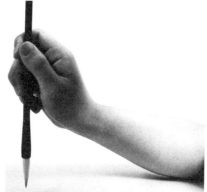
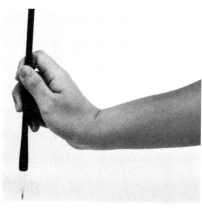

枕腕示意图　　　　　　　　　悬腕示意图　　　　　　　　　悬臂示意图

枕腕　枕腕能使腕部有所依托，因而执笔较稳定。枕腕较适宜书写小字，而不适宜书写大字。

悬腕　悬腕比枕腕扩大了运笔范围，能较轻松地转动手腕，所以适宜书写较大的字，但悬腕难度较大，须经过训练才能得心应手。

悬臂　悬臂能全方位顾及字的点画和笔势，能使指、腕、臂各部自如地调节摆动，因此多数书法家喜用此法。

二、基本笔法

用毛笔书写笔画时一般有三个过程，即起笔、行笔和收笔，这三个过程要用到不同的笔法。

1.逆锋起笔与回锋收笔

在起笔时取一个和笔画前进方向相反的落笔动作，将笔锋藏于笔画之中，这种方法就叫"逆锋起笔"。即"欲右先左，欲下先上"，落笔方向与笔画走向相反。当点画行至末端时，将笔锋回转，藏锋于笔画内，这叫作"回锋收笔"。回锋收笔可使点画交代清楚，饱满有力。

2.藏锋与露锋

藏锋是指起笔或收笔时收敛锋芒，这是楷书中常常用到的技法。其方法是起笔时逆锋而起，收笔时回锋内藏，使笔画含蓄有力。露锋是指在起笔和收笔

逆锋起笔写竖　　　　　　　　回锋收笔写横

时，照笔画行进的方向，顺势而起，顺势而收，使笔锋外露，也叫作"顺锋"。露锋能够体现字的神气，以及字里行间左呼右应、承上启下的精神动态，但不可锋芒过露，以避免浮滑。

3.中锋与侧锋

中锋也叫"正锋"，是书法中最基本的用笔方法，指笔毫落纸铺开运行时，笔尖保持在笔画的正中间。以中锋行笔，笔毫均匀铺开，墨汁渗出均匀，自然能使笔画饱满丰润，浑厚结实，"如锥画沙"。

侧锋与中锋相对，是指在运笔过程中，笔锋不在笔画中间，而在笔画的一侧运行。侧锋多运用于行、草书，正如古人所说："正锋取劲，侧笔取妍。"如果运用得当，侧锋也能产生特别的效果。

中锋写横　　　　　　　中锋写竖

4.提笔与按笔

提笔与按笔是行笔过程中笔锋相对于纸面的一个垂直运动。提笔可使笔锋着纸少，从而将笔画写细；按笔使笔锋着纸多，从而将笔画写粗。如果在行笔过程中缓缓提笔，可使笔画产生由粗到细的效果；反之，缓缓按笔，则会产生由细到粗的效果。提、按一定要适度，不可突然。

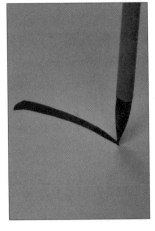

边行边提作撇　　　　　　边行边按写捺

5.转笔与折笔

转笔与折笔是指笔锋在改变运行方向时的运笔方法。转笔是圆，折笔是方。在转笔时，线条不断，笔锋顺势圆转，一般不作停顿；在折笔时，往往是先提笔调锋，再按笔折转，有一个明显的停顿，写出的折笔棱角分明。

6.方笔与圆笔

方笔是指笔画的起笔、收笔或转折处呈现出带方形的棱角。圆笔是指笔画的起笔、收笔或转折处为略带弧度的圆形。方笔刚健挺拔，骨力外拓；圆笔婉转而通，不露筋骨，笔力内敛。过方或过圆都是一种弊病，优秀的书法家，往往能做到方圆并用。

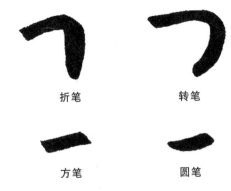

折笔　　　　　　　转笔

方笔　　　　　　　圆笔

第四节　临帖方法

临帖就是把范帖放在一边，凭观察、理解和记忆，对着选好的范本反复临写。王羲之在《笔势论十二章》中说："一遍正脚手，二遍少得形势，三遍微微似本，四遍加其遒润，五遍兼加抽拔。如其生涩，不可便休，两行三行，创临惟须滑健，不得计其遍数也。"临帖是个长期的过程，非一朝一夕之功，要持之以恒，才能取得好成绩。常用的临写形式有四种。

对临法　把范帖放在眼前对照着写。对临是临帖的基本方法，学书者刚开始时会缺乏整体意识，往往看一画写一画，容易造成字的结构松散、过大过小等毛病。学书者应加强读帖，逐步做到看一次写一个偏旁、一个完整的字乃至几个字。

背临法　不看范帖，凭记忆书写临习过的字。背临的关键不在死记硬背具体形态，而在于记规律，不求毫发逼真，但求能写出最基本的特点。因此，背临实际上已经初步有意临的基础。

意临法　不求局部点画逼真，要把注意力放在对范帖神韵的整体把握上。意临虽不要求与原帖对应部分处处相似，但各种写法都应在原帖的其他地方有出处，否则就不是临写。

创临法　运用对范帖点画、结体、章法和风格的认识，书写范帖上没有的字，或联字成文，创作作品。创临虽然仍以与范帖相似为目标，但已有较大的自主性和灵活性。它是临帖的最后一个阶段，也是出帖的开始。

基础训练——运笔

1.中锋练习

保持正确的执笔姿势，使毛笔的笔尖指向一个方向，而毛笔的行进方向与笔尖方向正好相反，并且让笔尖始终处于所书写线条的中央。可以尝试书写横线、竖线来练习中锋运笔，注意运笔平稳，线条均匀。

2.提按练习

以中锋行笔，平稳书写一段后，逐渐将笔提起，使线条渐渐变细；笔不离纸，再逐渐将笔压下，使线条渐渐变粗，直至与最初的线条粗细相等。可以采用横向、竖向、45°角等多个方向练习。

3.转锋练习

转锋基本是靠手腕控制毛笔笔尖来完成，转锋时应保持中锋行笔，转弯时行笔的速度不变，连贯而灵活，手腕有一个明显的动作。练习转锋时，应从多个角度练习，如左上、左下、右上和右下。

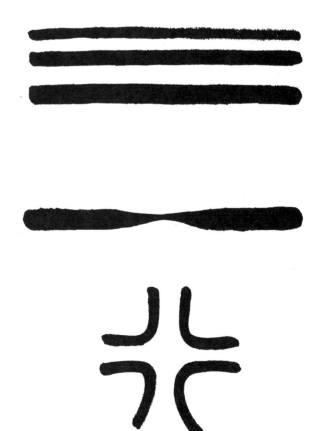

第二章　基本笔画及其变化
第一节　基本笔画

一、横的写法

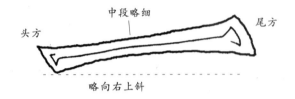

中段略细

头方

尾方

略向右上斜

① 逆锋向左起笔。

② 向右下按笔。

③ 调整笔锋，以中锋向右行笔。

④ 横末向右上略提锋。

⑤ 再向右下斜按笔。

⑥ 向左回锋收笔。

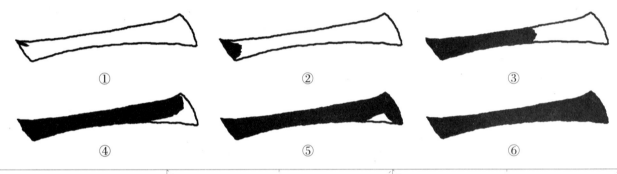

①　　②　　③

④　　⑤　　⑥

书写提示

　　欧体楷书的横画常常方笔起方笔收，中段略细，整体取势较平，劲直有力。短横的写法与长横相似，只是行笔较短，较长横厚重。

　　一　起笔较方，行笔略向右上斜，呈左低右高之态。

　　二　上横短，下横长，两横适当拉开距离。

　　三　三横各有其法，平行等距，长短不一。注意三横的间距勿大。

　　工　竖画呈斜势，略向左偏。

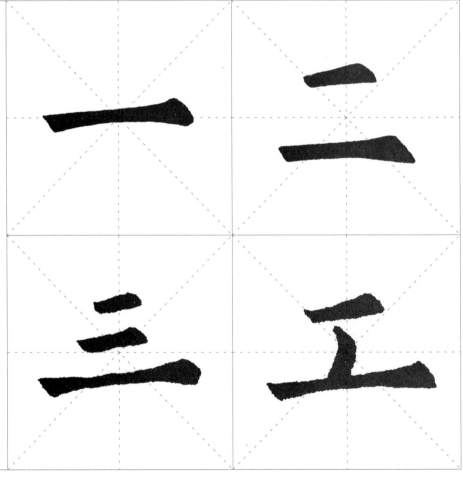

二、竖的写法

头部略重

垂直向下

形如露珠

① 逆锋向左上起笔。

② 向右下按笔。

③ 调整笔锋,以中锋向下行笔。

④ 竖末向右下顿笔。

⑤ 向上回锋收笔。

① ② ③ ④ ⑤

书写提示

 长竖通常都写得较直,显得劲挺有力。此处以垂露竖为例,其起笔和收笔都略重,回锋收笔,末端形如垂下的露珠。

 中 "口"部靠上,宽扁,左上不封口,垂露竖居中。

 井 横平竖正,结构匀称,垂露竖长且直。

 所 字中的两个竖画都是垂露竖,两竖的长短、粗细略有不同。

 华 垂露竖居于字的中轴线上,直挺,以稳定字形。

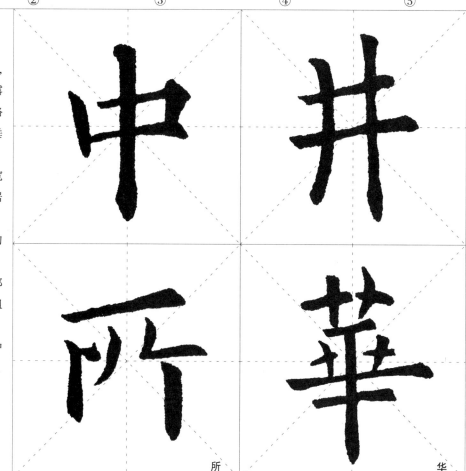

所 华

三、撇的写法

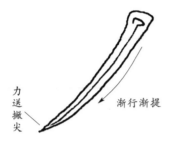

力送撇尖

渐行渐提

① 逆锋向右上起笔。

② 向右下按笔。

③ 调整笔锋，以中锋向左下徐行，微弯。

④ 行至下段，逐渐提笔。

⑤ 出锋收笔，力送撇尖。

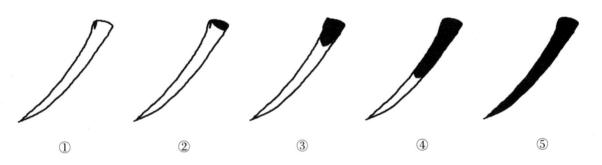

①　　　②　　　③　　　④　　　⑤

书写提示

　　撇是较难写的笔画，书写时笔力一定要送到撇尖。撇的形式多样，写短撇时，起笔稍重，行笔由重到轻，其形粗壮。写长撇时，须有一定弧度，向左下出锋，力送撇尖。

　　人　撇略收，捺略展，字形不可写长。

　　在　撇画向左下伸展，"土"字稍靠右。

　　石　撇画向左下伸展，"口"字稍靠下。

　　作　两笔撇画短而重，其长短、倾斜度都有所区别。

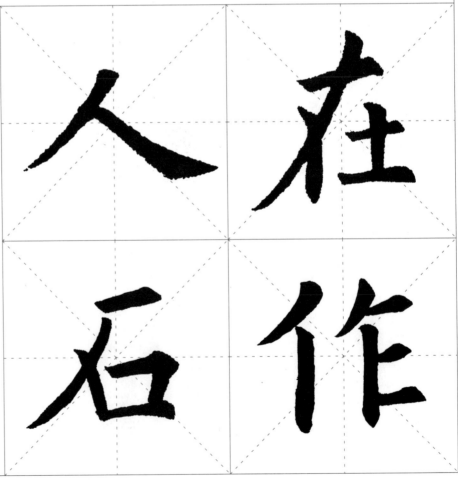

四、捺的写法

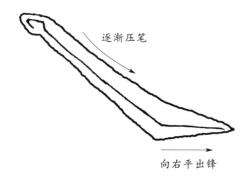

逐渐压笔

向右平出锋

① 逆锋向左上起笔。

② 调整笔锋,向右下行笔。

③ 渐行渐向右下铺毫。

④ 行至末端顿笔略驻,转锋向右。

⑤ 向右平出锋,出锋不可太长。

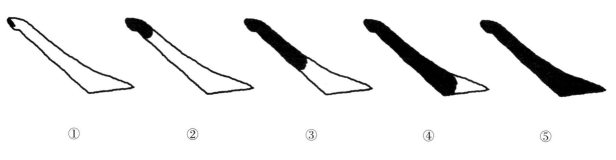

① ② ③ ④ ⑤

书写提示

欧体楷书的捺画形如大刀,其上段通常较直,下段具有一定弧度,捺脚向右出锋要平,切忌上翘或下勾。

又 撇捺交叉,上收下放,舒展洒脱。

大 横画向右上斜,撇画起笔较高,捺画向右下伸展。

天 上小下大,撇弯捺直,分别向左右伸展,撇画起笔略偏左。

本 上部"大"字撇弯捺直,下部"十"字靠上,横短竖长。

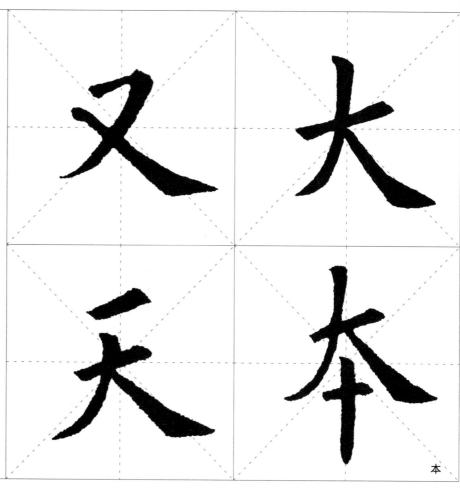

本

五、点的写法

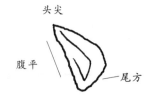

头尖

腹平

尾方

① 露锋向右下起笔。
② 顺势向右下按笔。
③ 稍行即转锋向下。
④ 向左上回锋收笔。

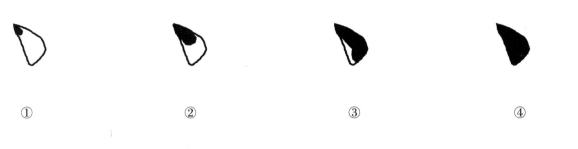

① ② ③ ④

书写提示

　　欧体楷书中点画多为方点,其形状如同三角形,腹部较直,背部折角明显。

　　六 首点居中,横画下方的短撇与侧点呈相背之势。

　　公 由短笔画组成,各笔画之间气息连贯,一气呵成。

　　玉 三横平行等距,均向右上斜,末点靠右,稳定字形。

　　下 竖为垂露竖,居中,末点靠上。

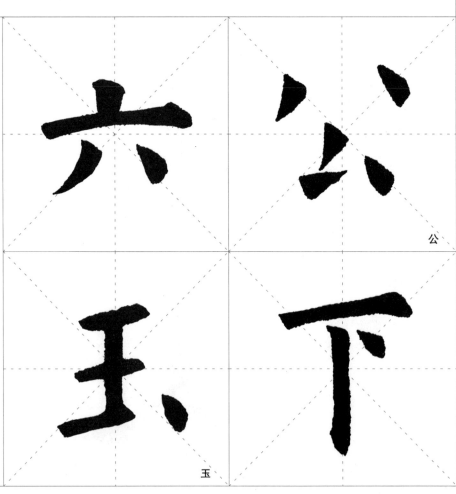

六　公

玉　下

六、钩的写法

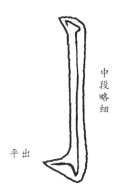

中段略细

平出

① 逆锋向左上起笔。

② 向右下按笔。

③ 调整笔锋,以中锋向下行笔写竖。

④ 竖末向下顿笔,回锋蓄势。

⑤ 向左出钩。

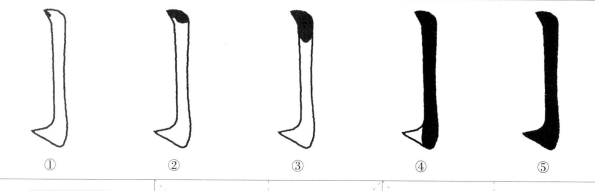

①　　　②　　　③　　　④　　　⑤

书写提示

　　欧体楷书中的钩画通常都显得小巧精致,出钩利落,钩锋较短。

　　可　横画右伸,竖钩居中偏右,"口"部向上靠。

　　未　上横短,下横长,竖钩居中,直挺,撇捺伸展。

　　事　各横画间隔均匀,长短各异,竖钩居中,劲挺。

　　东　横画集中在字的上半部,下半部撇捺较轻,竖钩居中,劲挺。

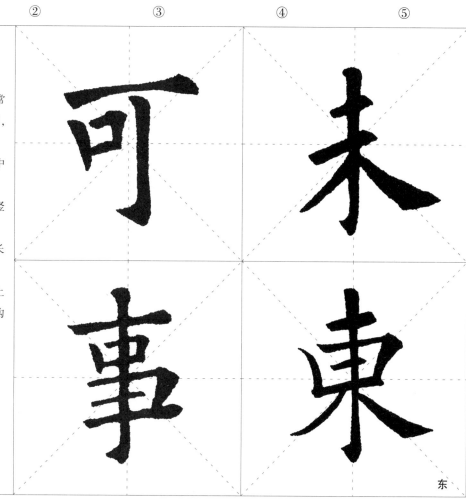

东

七、挑的写法

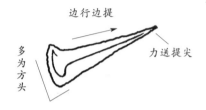

边行边提

多为方头

力送提尖

① 逆锋向左上起笔。

② 向右下按笔。

③ 调整笔锋,向右上铺毫。

④ 以中锋向右上行笔,边行边提,由重渐轻。

⑤ 出锋收笔,力送笔尖。

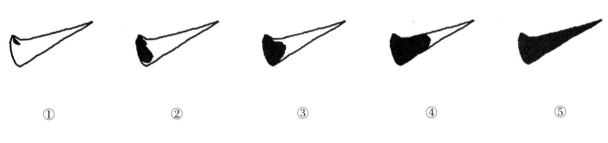

①　　　②　　　③　　　④　　　⑤

书写提示

挑画从左下往右上行笔,由重到轻,出锋果断,一气呵成。整个笔画要显得劲直,切忌绵软无力。

之　挑画角度较平,整个字上半部收紧,下半部舒展。

乏　和"之"字写法相似,其挑画比"之"字的挑画瘦劲。

以　挑画起笔较方,倾斜度较大,与点画笔断意连。

拒　挑画起笔较方,位置靠左,出锋不越过竖钩。

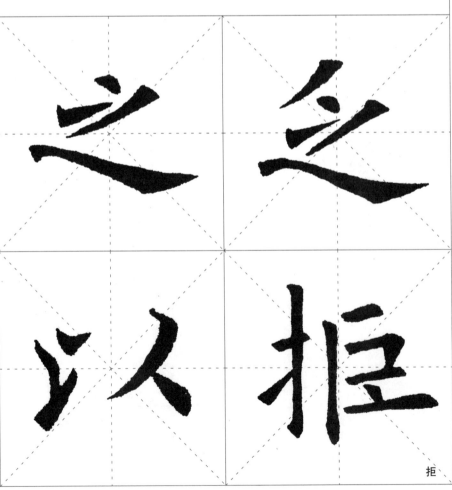

拒

八、折的写法

横略上仰　略向内斜

① 逆锋起笔，向右写横。
② 横末向右上轻提笔，取仰势。
③ 顺势向右下按笔。
④ 调整笔锋，以中锋向下写竖。
⑤ 竖末回锋收笔。

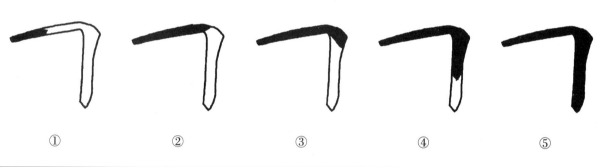

①　　②　　③　　④　　⑤

书写提示

　　横折由横画和竖画组合而成，书写时需要考虑横画和竖画的长短、斜度，以及转折处的方圆。

　　四　字形扁方，横折的转折处较方，左右两短竖向内斜。

　　田　字形方正，横折的横竖长度相当，中横不接右竖。

　　西　首横稍长，中间两竖劲直，下半部形扁。

　　弗　横画之间等距，竖画劲直、挺拔。

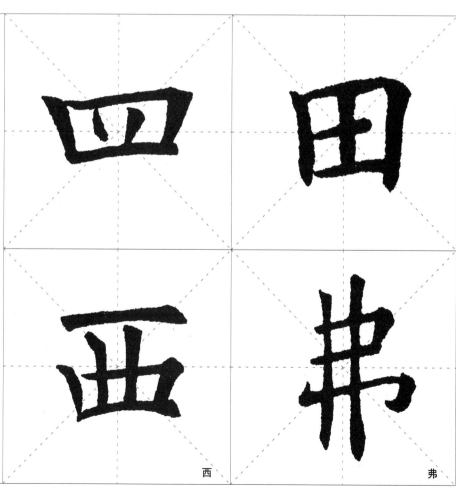

西　　弗

第二节　笔画的变化

楷书中除了横、竖、撇、捺、点、钩、挑、折八种基本笔画以外,还有一些由基本笔画变形、演变、组合而来的笔画。这些笔画的形态虽然发生了改变,但它们的书写仍然沿用的是八种基本笔画的写法。在书写中我们要注意每一种笔画的运笔方法与运笔技巧。

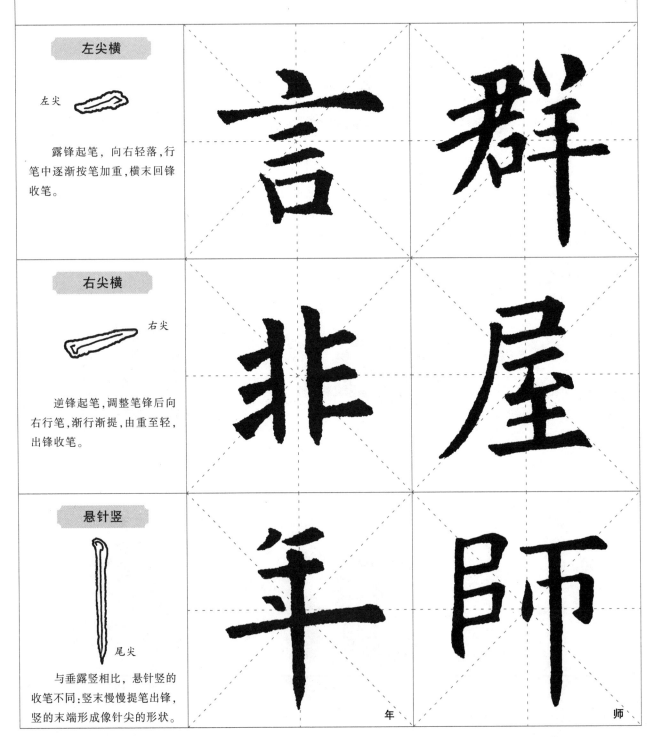

左尖横

左尖

露锋起笔,向右轻落,行笔中逐渐按笔加重,横末回锋收笔。

右尖横

右尖

逆锋起笔,调整笔锋后向右行笔,渐行渐提,由重至轻,出锋收笔。

悬针竖

尾尖

与垂露竖相比,悬针竖的收笔不同:竖末慢慢提笔出锋,竖的末端形成像针尖的形状。

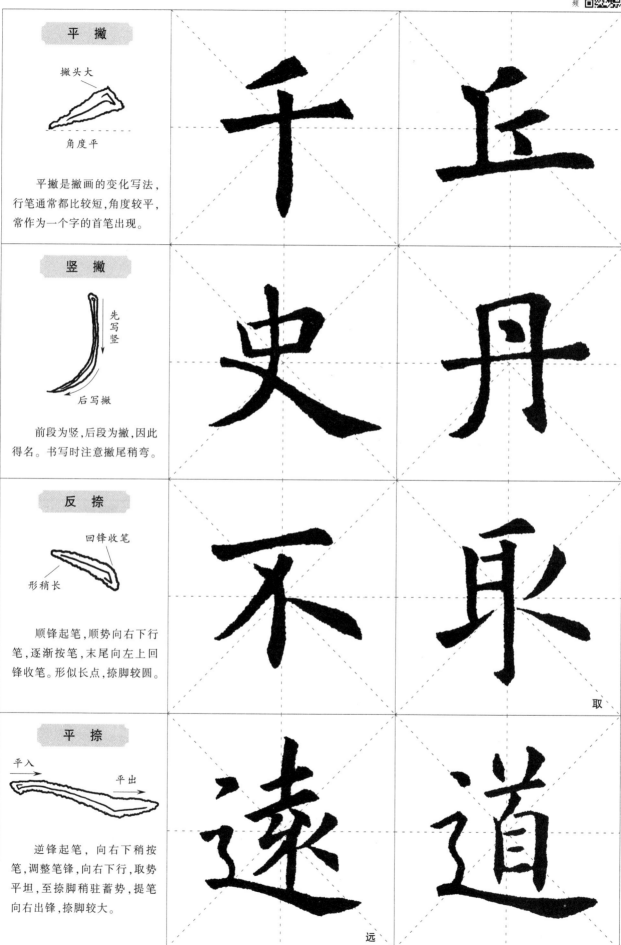

平撇

撇头大

角度平

平撇是撇画的变化写法，行笔通常都比较短，角度较平，常作为一个字的首笔出现。

竖撇

先写竖

后写撇

前段为竖，后段为撇，因此得名。书写时注意撇尾稍弯。

反捺

回锋收笔

形稍长

顺锋起笔，顺势向右下行笔，逐渐按笔，末尾向左上回锋收笔。形似长点，捺脚较圆。

平捺

平入

平出

逆锋起笔，向右下稍按笔，调整笔锋，向右下行，取势平坦，至捺脚稍驻蓄势，提笔向右出锋，捺脚较大。

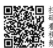
横钩

顿笔明显

逆锋起笔,先写横,横末稍微提笔,再向右下按笔,快速向左下出钩。

弯钩

形弯

藏锋或露锋起笔,中锋向下作弯势行笔,边行边按,至末端稍驻,向左出钩,取势稍平。

斜钩

不可过弯

逆锋起笔,转锋向右下稍弯行笔,至钩处轻顿,回锋蓄势,向上出钩,钩锋稍长。

卧钩

顿笔出锋

稍平

露锋起笔,顺势向右下呈弯形行笔,由轻到重,至钩处回锋蓄势,折向左上出钩。

武

竖弯钩

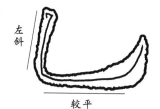

左斜

较平

逆锋起笔写竖,竖画略向左斜,转折处稍轻,横画前段较平,后段笔画加重,向右上出钩,钩部较重。

横折钩

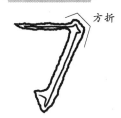

方折

先写横,横末略提锋,再向右下按笔,形成方折,转中锋向下写竖,略向左斜,竖末出钩,钩部小巧。

横折弯钩、横斜钩

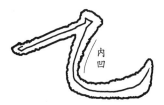

内凹

逆锋起笔写横,横略向右上仰,横末略提锋,按笔调锋,向下写竖弯钩(或斜钩)。

横撇弯钩

可断可连

露锋起笔写短横,横末提锋,再按笔调锋,向左下写短撇,撇末转锋或另起笔,向右下边行边按写弯钩。

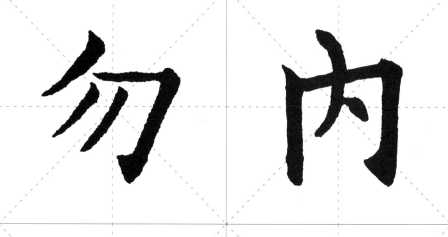

光 色

勿 内

九 肌

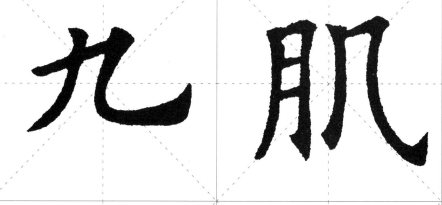

陈

陳

郡

郡

竖折

折笔明显

逆锋起笔写竖画,竖末折转向右写横画,回锋收笔。一般竖短横长,折处较方。

竖提

钩锋稍长

逆锋起笔,先写竖画,竖末略向左下行笔,再向右下按笔,调整笔锋,向右上挑出。

竖弯

呈圆形

逆锋起笔,先写竖画,竖末圆转向右。

横撇

折笔

夹角小

由短横和撇画组成。短横向右上斜,横末稍提笔,再向右下按笔,调整笔锋向左下写撇。

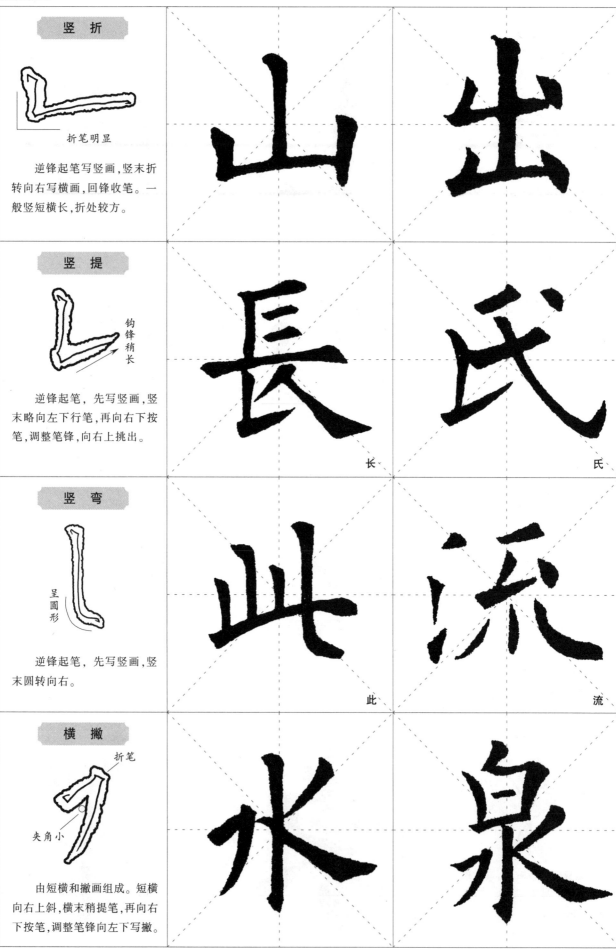

长　　氏

此　　流

撇　折

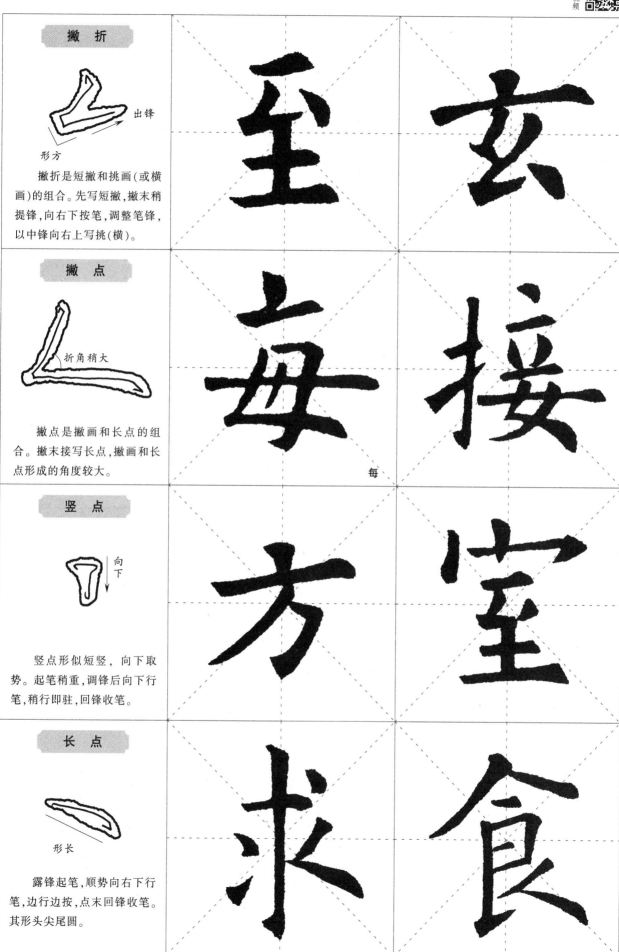

出锋

形方

　　撇折是短撇和挑画(或横画)的组合。先写短撇,撇末稍提锋,向右下按笔,调整笔锋,以中锋向右上写挑(横)。

撇　点

折角稍大

　　撇点是撇画和长点的组合。撇末接写长点,撇画和长点形成的角度较大。

竖　点

向下

　　竖点形似短竖,向下取势。起笔稍重,调锋后向下行笔,稍行即驻,回锋收笔。

长　点

形长

　　露锋起笔,顺势向右下行笔,边行边按,点末回锋收笔。其形头尖尾圆。

至　玄

每　接

方　室

求　食

左出锋点

左下出锋

左出锋点主体还是点,只是收笔时向左下出锋,出锋勿长。注意与短撇的区别。

右出锋点

右上出锋

逆锋或露锋起笔,向右下稍按笔,回锋向上,向右上挑出,挑锋勿长。

相对点

相对

两点相对,上开下合,呈倒"八"字形。

相背点

相背

两点相背,上合下开,呈"八"字形。

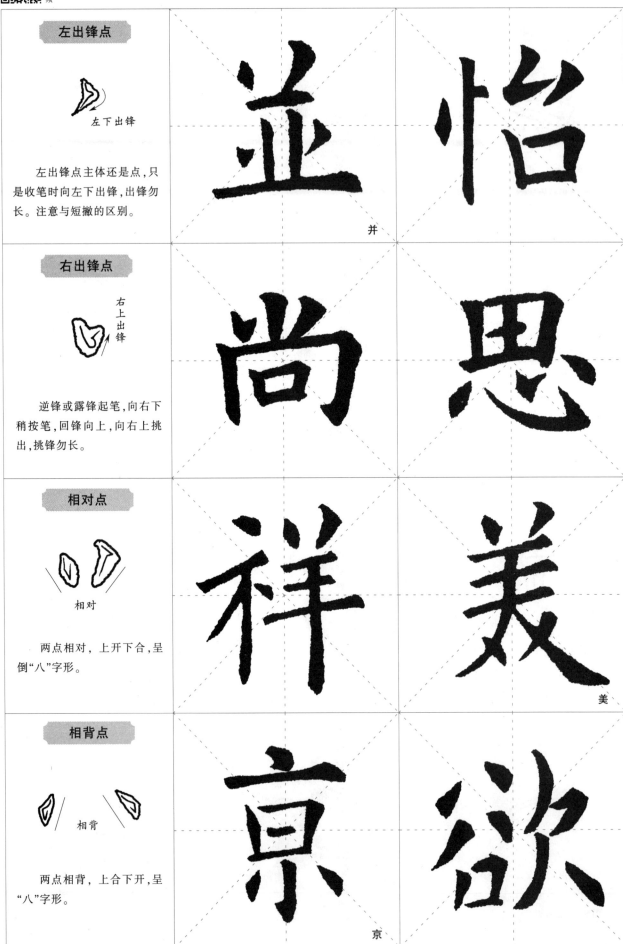

并

美

京

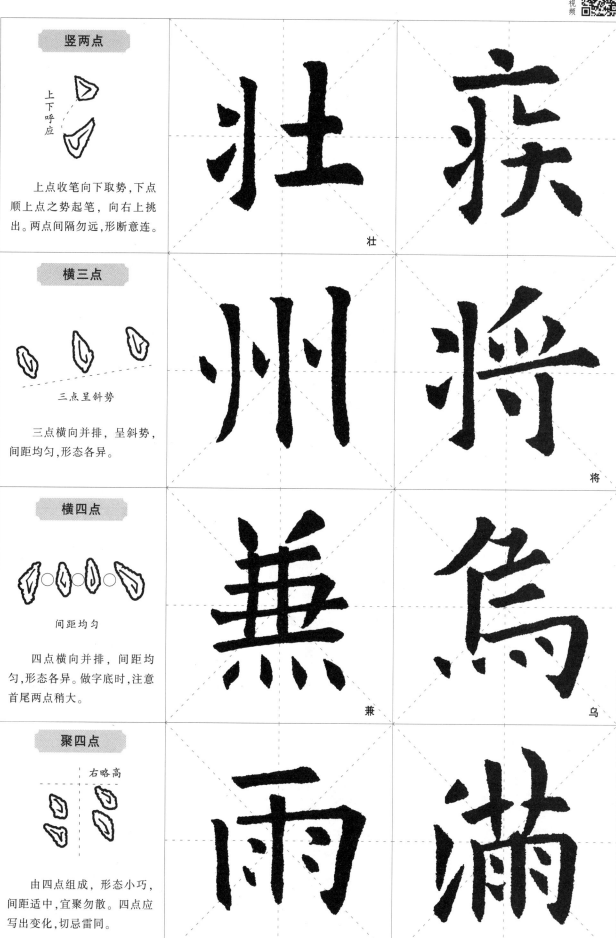

竖两点

上下呼应

上点收笔向下取势，下点顺上点之势起笔，向右上挑出。两点间隔勿远，形断意连。

壮

横三点

三点呈斜势

三点横向并排，呈斜势，间距均匀，形态各异。

州

将

横四点

间距均匀

四点横向并排，间距均匀，形态各异。做字底时，注意首尾两点稍大。

兼

乌

聚四点

右略高

由四点组成，形态小巧，间距适中，宜聚勿散。四点应写出变化，切忌雷同。

雨

满

疾

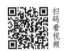
第三节　笔画的应用

　　汉字由笔画组成,不管是相同笔画的组合,还是不同笔画的组合,都要遵循一定的组合规律。字中的笔画有主次之分,其中最主要的一笔,我们称之为"主笔",书写时要着力突出。笔画在字中所处的位置不同,其长短曲直也会有所变化,掌握这些变化规律,有助于我们更好地掌握欧楷。

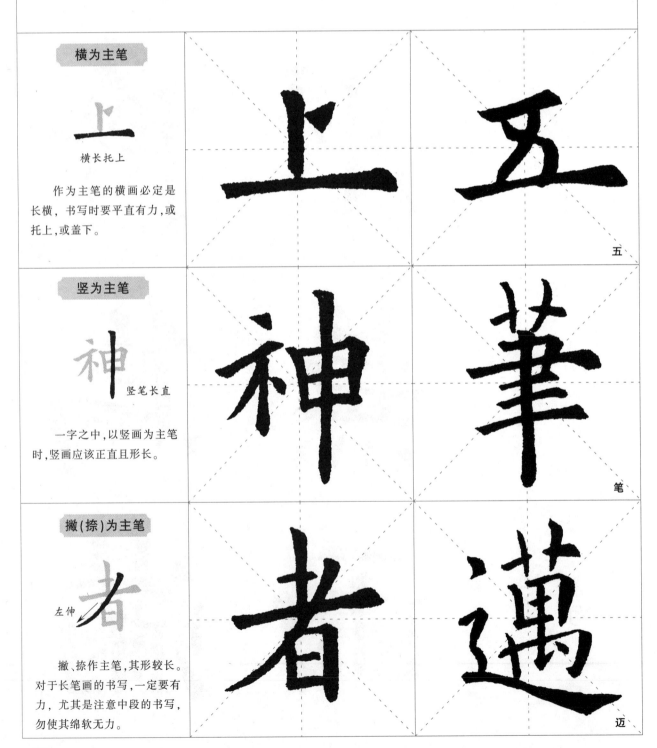

横为主笔

横长托上

　　作为主笔的横画必定是长横,书写时要平直有力,或托上,或盖下。

五

竖为主笔

竖笔长直

　　一字之中,以竖画为主笔时,竖画应该正直且形长。

笔

撇(捺)为主笔

左伸

　　撇、捺作主笔,其形较长。对于长笔画的书写,一定要有力,尤其是注意中段的书写,勿使其绵软无力。

迈

钩为主笔

何 挺拔

钩画作为字的主笔,应写得舒展。如"何"字竖钩作主笔,向下伸展;"感"字斜钩作主笔,是字中最长的一笔;"乃"字横折折折钩作为主笔,书写适当夸张;"沉"字竖弯钩为主笔,向右伸展。

横长竖短

竖画间距均匀

無

一字之中如果横画较长,则与之搭配的竖画应写短,这样整个字才显得紧凑、协调。如果横长竖也长,字形就会显得大而空。

横短竖长

横画间距均匀

土

与横长竖短相反,如果字中竖画较长,则与之搭配的横画应写短。横短竖长,则字形显得瘦长。

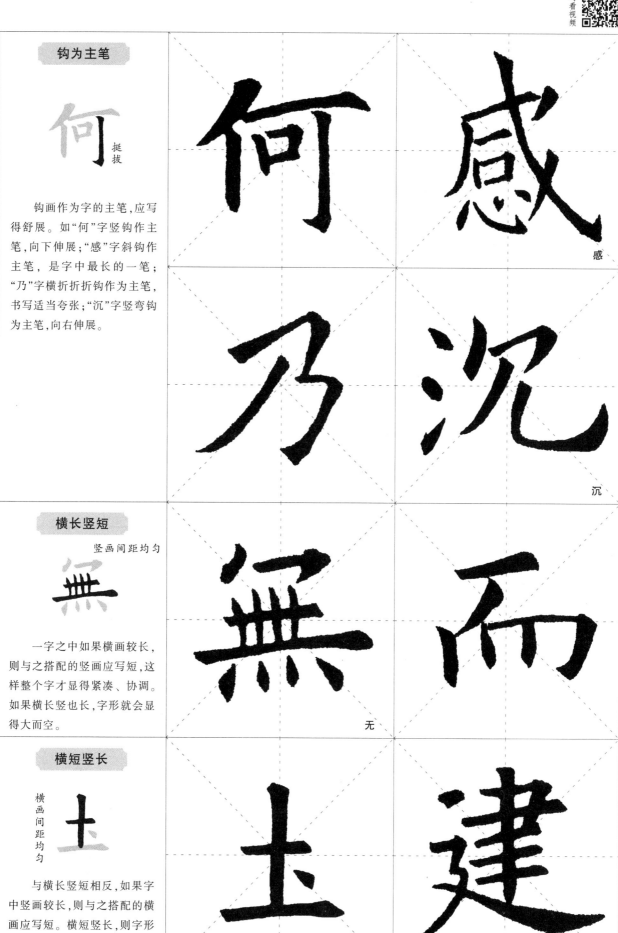

感

沉

无

土

建

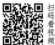

扫码看视频

横短撇(捺)长

夫

撇捺舒展

横画与撇(捺)搭配时,如果撇(捺)写得舒展,则横画应缩短,这样结字才紧凑,显得收放有致。

横长撇(捺)短

来

撇捺收敛

当字中有长横时,与之搭配的撇(捺)应写得收敛,使字的重心稳定。

抛钩用隶

兆

抛出

所谓"抛钩",指的是右向出钩的钩画,如竖弯钩、横折弯钩、横斜钩等。欧体楷书此类钩画的书写借用了隶书之法,其后段较平,圆转向右上出钩,有"抛出"之意。这是欧体楷书的一大特色。

夫

来

兆

元

交

交

莫

莫

也

抗

抗

中 华

中 "口"部写扁，横细竖粗，中竖为垂露竖，居字中轴线上。

华 字中横画较多，注意其长短、角度的变化，中竖为垂露竖。

国 家

国 外框方正，内部笔画稍细，在框中分布均匀。

家 首点为竖点，居字中轴线上，下方弯钩与首点对正，撇画收敛，各撇指向不一。

东 方

东 该字体现了欧体楷书"横短竖长""横短撇(捺)长"的结字特点，横短，竖钩长而劲挺，撇捺舒展。

方 首点为竖点，居中，横画较平，下方撇画起笔与首点对正，横折钩斜度较大。

道 德

道 "首"部写窄，稍靠上，走之底的平捺舒展，一波三折，托住"首"部。

德 左部双人旁的首撇短而平，次撇稍长，右部向左部靠拢，右部的第一个竖画起笔高于左部。

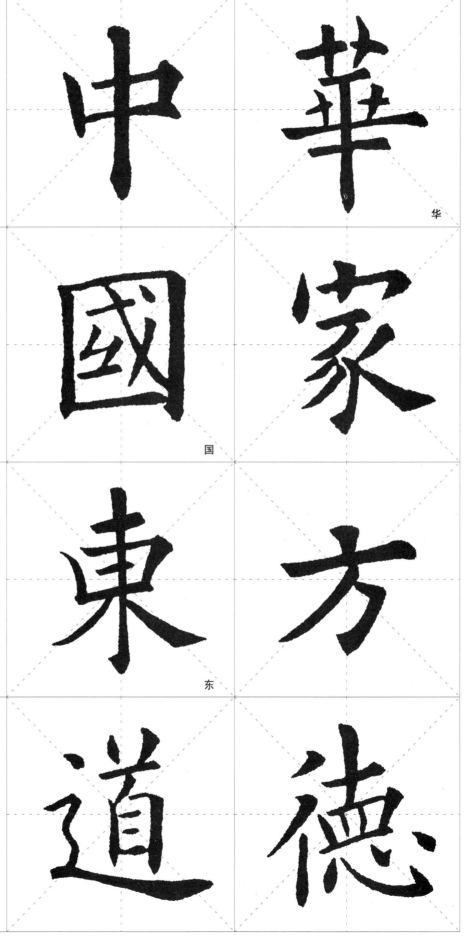

明 月

明 "日"部写作"目",左右两部的高度、宽度相当,框中短横不接右。

月 撇为竖撇,竖钩劲挺,竖撇和竖钩取势相背。框内两短横靠上,接左不接右。

流 水

流 左部形窄,点画短小,中点为竖点;右部形宽,末笔竖弯向右伸展。

水 竖钩出钩小巧,横撇离竖钩稍远,斜度较大,右边撇捺与竖钩相接。

本 心

本 "大"部横短,撇捺舒展以覆盖下部,下部"十"字横短竖长,尽量向上靠拢。

心 三点形态各异,重心在一条斜线上,卧钩弧度较大,前细后粗,向左上出钩。

尚 武

尚 字形较扁,两边竖笔略向内收,"口"部写扁,在框内居中。

武 斜钩为主笔,从左上向右下伸展,钩身勿软,出钩向上。

第三章　偏旁部首的书写规则

第一节　字头的写法

　　字头是一字之首,位居字的上方,书写时宜宽扁以覆下,不宜写成瘦高状,否则会使字形偏长。这就要求书写字头时,务必横长竖短,撇捺分别向左下、右下伸展。字头和下部要重心对正,且上下靠拢,以保证结字的端正、紧凑和协调。

京字头 点不压横 　　京字头由点画和横画组成。首点居中,横的长短视下部而定:如果下部有长横画,则写短,反之则写长。	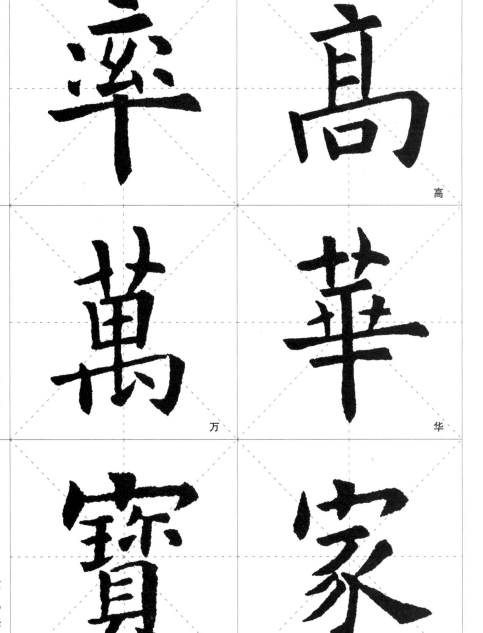

　　草字头

左低　右高

　　草字头的形态是上开下合、左低右高。左短横较低,与右短横略相错落。书写时要注意左右呼应。

　　宝盖头

向下出头

　　首点为竖点,居中,如高空坠石。左为短竖,略向左下斜。横画瘦劲稳健,钩画小巧,出锋方向对准字心。横钩的长短要视下部而定。

率　高

万　华

宝　家

穴宝盖

空 左右均匀

上部宝盖要写得宽些，短撇和竖折（弯）居中。下部笔画多时向上靠，以避让下面部件。

⺌字头

当 短竖在竖中线上

⺌字头是"小"字的变形。短竖居中，左右两点居短竖两侧，上开下合，相互呼应。

人字头

撇捺对称 **令**

撇画向左下伸展，捺画向右下伸展，左右对称，覆盖下方笔画。捺画起笔靠近撇画的头部，撇捺相交形成的角度要适当。

山字头

崇 形小

中竖起笔较高，略长，左右两竖稍短，三竖间隔均匀，横画略向右上斜。整体偏小。

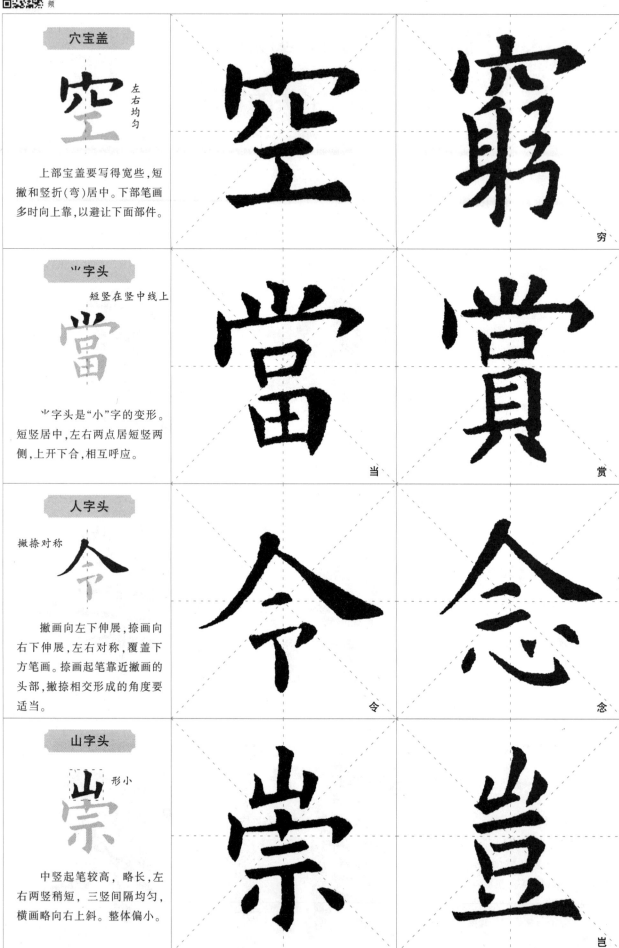

穷　赏　念　岂

空　当　令　崇

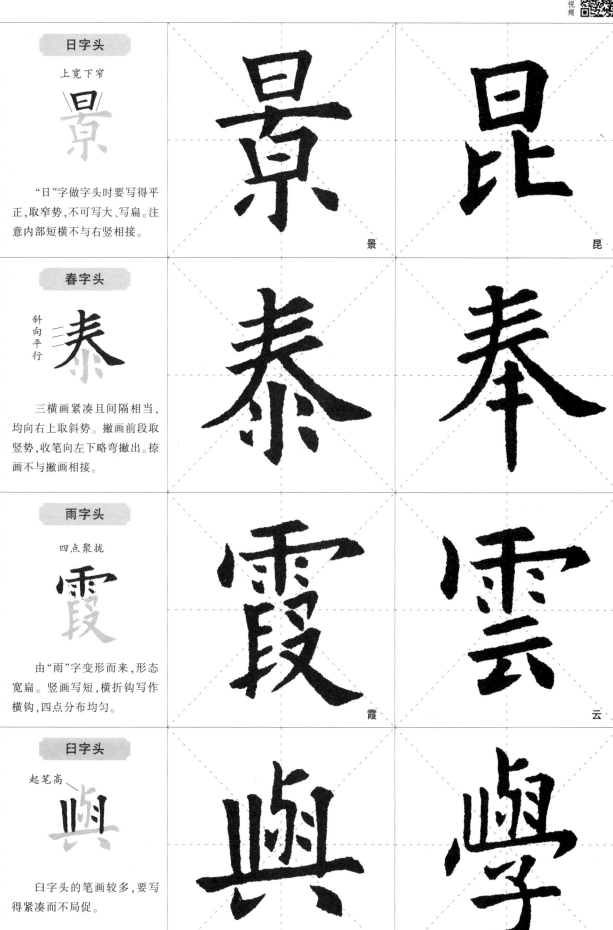

日字头

上宽下窄

"日"字做字头时要写得平正，取窄势，不可写大、写扁。注意内部短横不与右竖相接。

春字头

斜向平行

三横画紧凑且间隔相当，均向右上取斜势。撇画前段取竖势，收笔向左下略弯撇出。捺画不与撇画相接。

雨字头

四点聚拢

由"雨"字变形而来，形态宽扁。竖画写短，横折钩写作横钩，四点分布均匀。

臼字头

起笔高

臼字头的笔画较多，要写得紧凑而不局促。

景

昆

泰

奉

霞

云

与

学

口字头

上宽下窄

足

"口"字做字头,形小,略扁,横画向右上斜,竖画收笔向内斜。

田字头

右竖稍重

男

田字头形略扁,横细竖粗,框内短横、短竖居中,使框内布白均匀。

羊字头

竖不出头

善

上两点上开下合,呈反"八"字状;三横间距均匀,长短不一;短竖居中,末端不出头。整体形窄。

火字头

小 大

营

火字头由两个"火"字并列组成。撇画均为竖撇,点画较多,要写得紧凑、匀称,要合理安排位置。

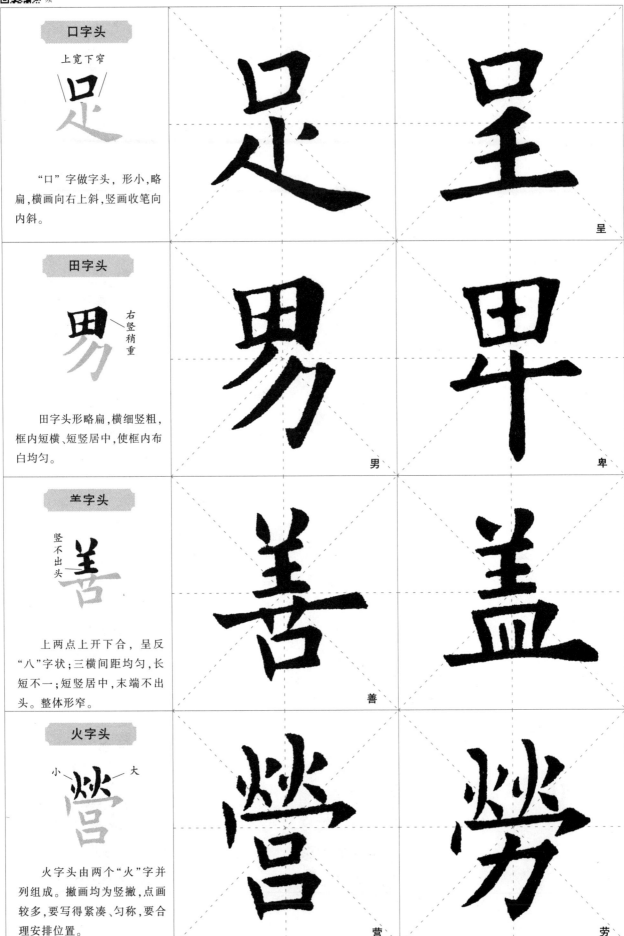

足

呈

男

卑

善

盖

营

劳

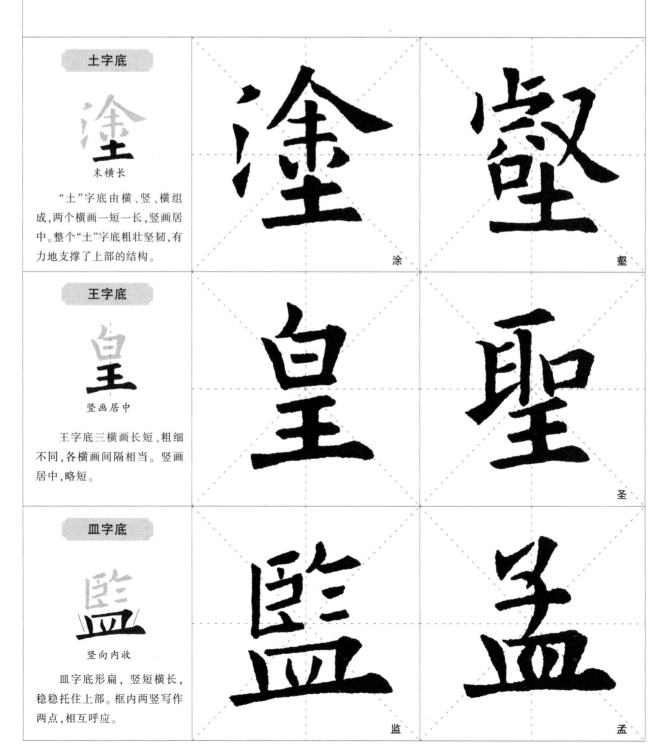

第二节　字底的写法

　　字底位居字的下部,取势平正。书写时,竖画多缩短,横画多写长,撇、捺或作变形处理,其目的是使字底宽扁,以承托上部。书写带字底的字时,上下两部分要上下靠拢,不然就会显得松散;上下两部分的重心要对齐,否则会导致结字歪斜。特别注意,字底中凡带有中竖的,中竖一定要居中书写。

土字底

末横长

　　"土"字底由横、竖、横组成,两个横画一短一长,竖画居中。整个"土"字底粗壮坚韧,有力地支撑了上部的结构。

涂

塑

王字底

竖画居中

　　王字底三横画长短、粗细不同,各横画间隔相当。竖画居中,略短。

皇

圣

皿字底

竖向内收

　　皿字底形扁,竖短横长,稳稳托住上部。框内两竖写作两点,相互呼应。

监

孟

口字底

右 ↓靠下

口字底形略扁。整个"口"字上宽下窄,两竖内斜,末横向右略微出头。

日字底

智 竖笔稍长

日字底形略窄,平正紧凑。横画间隔匀称,右竖略长于左竖,向下取势。

木字底

案 出头短

由"木"字变形而来。横平托上,竖作竖钩,粗短有力,撇捺写作两点,左右对称。

月字底

有 撇为竖

月字底形窄长。竖撇写作垂露竖,横画等距,框中两短横靠上,接左不接右。

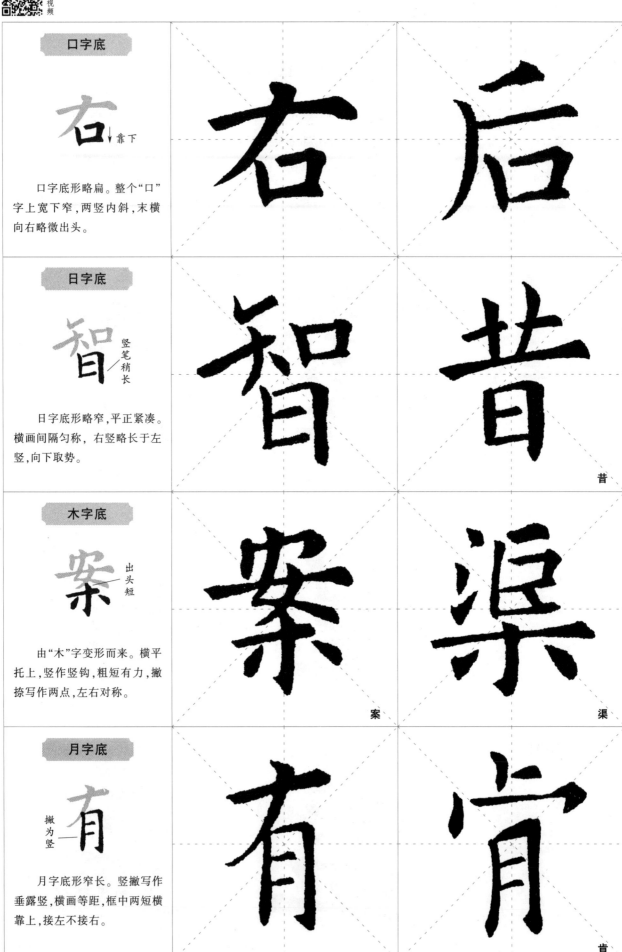

后

昔

渠

肯

八字底

点竖对正

八字底笔画虽简单，却是字的"基石"。两点稍微分开，以稳字形。两点也要相互呼应。

儿字底

撇收 → 右伸

撇画略收，竖弯钩前段向内倾斜，中段圆转，后段稍平，向右上出钩。整体平稳。

贝字底

左伸

形窄长。两竖笔直，右竖长于左竖。末横左伸，两点与竖对正。

见字底

下伸

与贝字底写法相似，贝字底的两点变作"儿"字，撇短，竖弯钩向右伸展，稳托上部。

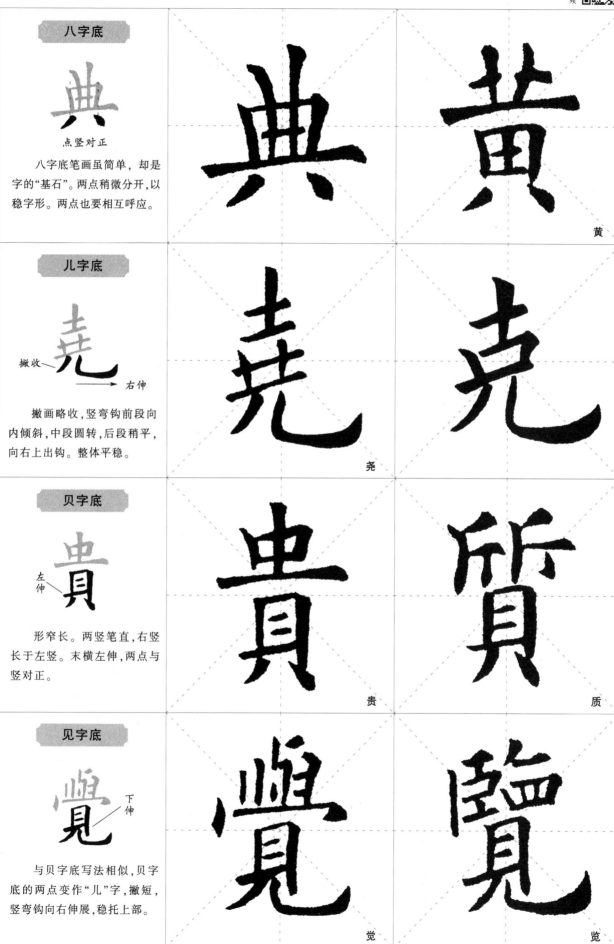

黄

尧

贵

质

觉

览

心字底

恩 略靠右

由三点和卧钩组成。卧钩平稳，三点呈右上斜势，指向不一，互相呼应。

巾字底

常 上下对正

左短竖与横折钩长度相当，中竖居于字的中轴线上，向下取势。

四点底

照

笔断意连

四点的大小、形态、指向各不同，书写时要相互呼应，笔断意连，一气呵成。

绞丝底

繁 相背点

两个撇折上小下大，组合紧凑。竖钩较短，左右两点稍拉开距离，相互呼应。

恩　宪

常　带

照　然

繁　紫

第三节　偏旁居左的写法

位居字左的偏旁,大多数是由单字变化而来的,其形狭长。在书写时,竖画伸展,横画缩短,横、撇、挑多向左伸展,而右侧平齐,捺画通常变为点。除此之外,在下笔前就要考虑右部的安排,这样才能使结体紧凑和谐。

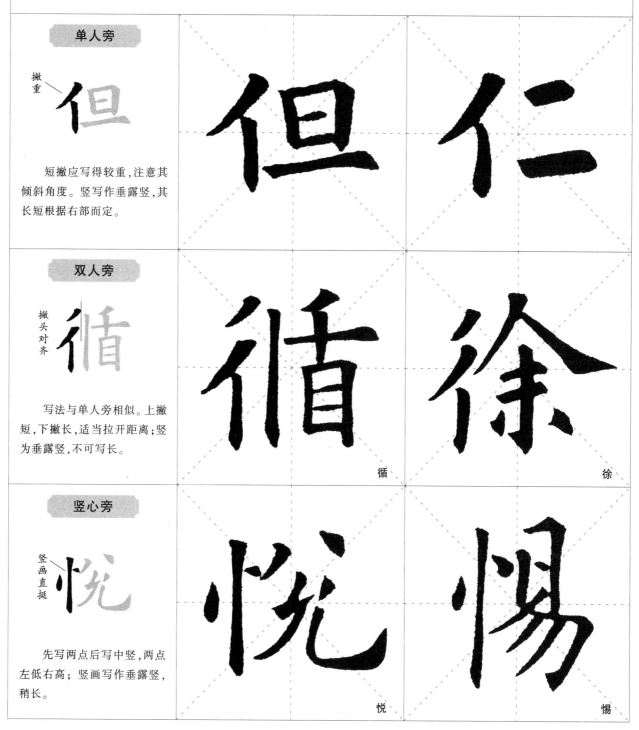

单人旁

撇重

短撇应写得较重,注意其倾斜角度。竖写作垂露竖,其长短根据右部而定。

双人旁

撇头对齐

写法与单人旁相似。上撇短,下撇长,适当拉开距离;竖为垂露竖,不可写长。

竖心旁

竖画直挺

先写两点后写中竖,两点左低右高;竖画写作垂露竖,稍长。

循　　徐

悦　　惕

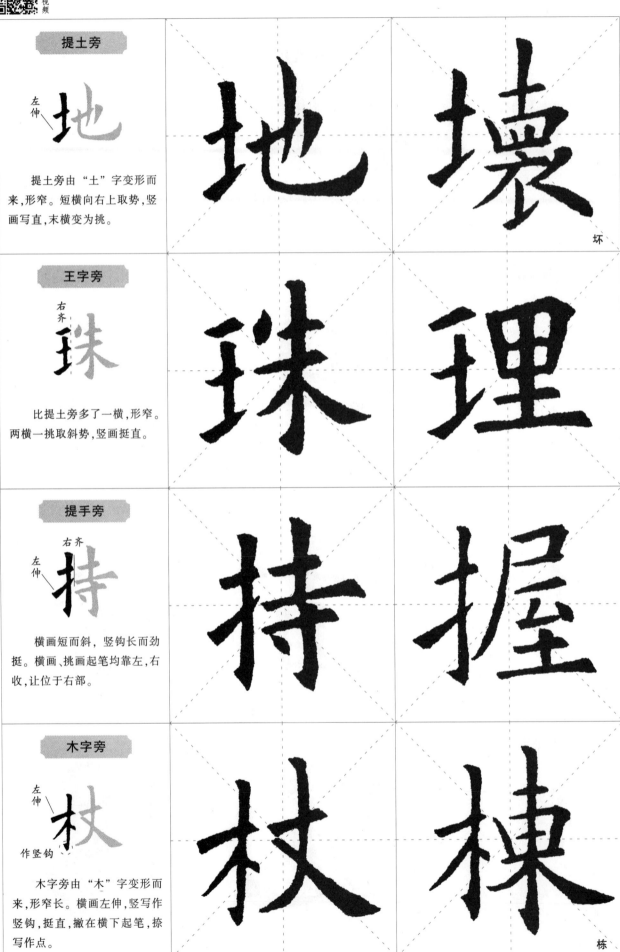

提土旁

左伸 地

提土旁由"土"字变形而来，形窄。短横向右上取势，竖画写直，末横变为挑。

王字旁

右齐 珠

比提土旁多了一横，形窄。两横一挑取斜势，竖画挺直。

提手旁

右齐 左伸 持

横画短而斜，竖钩长而劲挺。横画、挑画起笔均靠左，右收，让位于右部。

木字旁

左伸 杖 作竖钩

木字旁由"木"字变形而来，形窄长。横画左伸，竖写作竖钩，挺直，撇在横下起笔，捺写作点。

地　　壤 坏

珠　　理

持　　握

杖　　栋 栋

示字旁

点竖对正

視

首点靠右，横画左伸且向右上取势，撇收，垂露竖与首点对正，捺缩为点。

左耳旁

竖在横下

陽

横撇弯钩小巧靠上，可一笔书写，也可分两笔书写，竖为垂露竖。

日字旁

時

下伸

由"日"字变形而来，形窄。右竖长于左竖，末横写作挑，出挑较短。

月字旁

相背

腊

"月"字在左时应写得窄长。竖撇、竖钩中段略向内凹，取相背之势。

視

视

陽

阳

時

时

福

隨

暉

晖

腊

腊

朕

胜

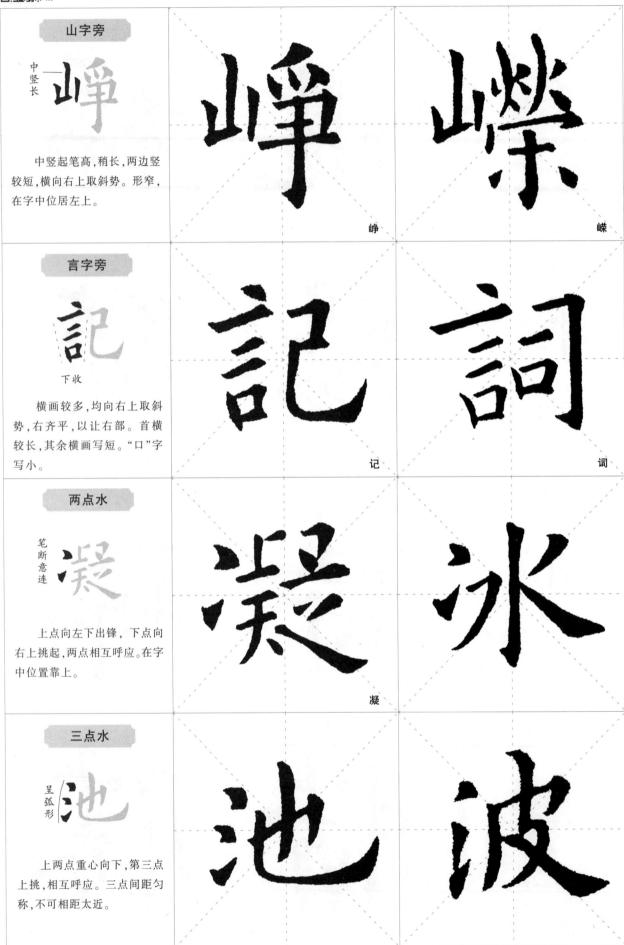

山字旁	峥	嵘

中竖长

山字旁

中竖起笔高,稍长,两边竖较短,横向右上取斜势。形窄,在字中位居左上。

峥　嵘

言字旁

下收

横画较多,均向右上取斜势,右齐平,以让右部。首横较长,其余横画写短。"口"字写小。

记　词

两点水

笔断意连

上点向左下出锋,下点向右上挑起,两点相互呼应。在字中位置靠上。

凝　冰

三点水

呈弧形

上两点重心向下,第三点上挑,相互呼应。三点间距匀称,不可相距太近。

池　波

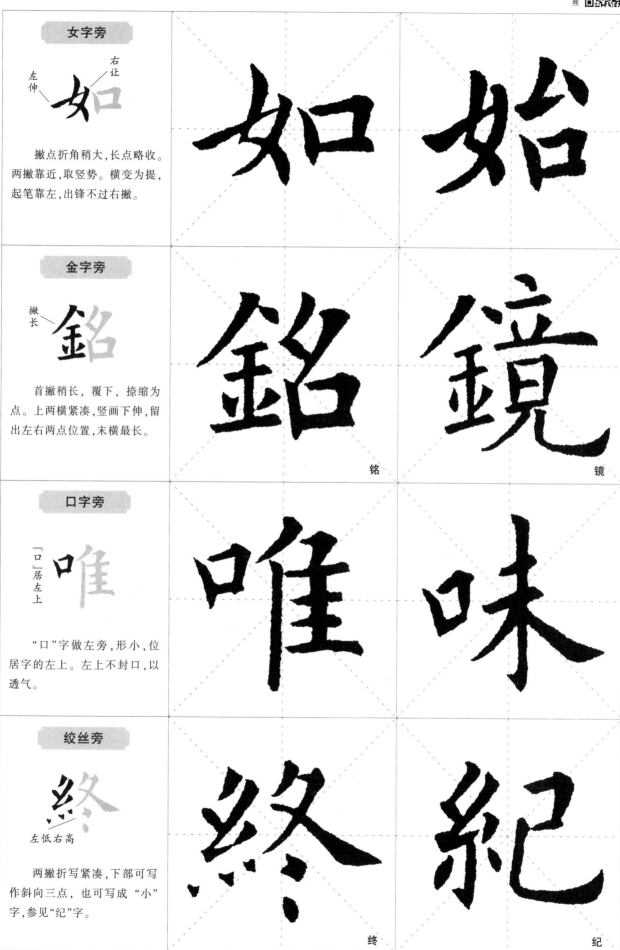

女字旁

左伸 右让

如

撇点折角稍大，长点略收。两撇靠近，取竖势。横变为提，起笔靠左，出锋不过右撇。

金字旁

撇长

銘

首撇稍长，覆下，捺缩为点。上两横紧凑，竖画下伸，留出左右两点位置，末横最长。

口字旁

"口"居左上

唯

"口"字做左旁，形小，位居字的左上。左上不封口，以透气。

绞丝旁

终

左低右高

两撇折写紧凑，下部可写作斜向三点，也可写成"小"字，参见"纪"字。

如　始

铭　镜

唯　味

终　纪

第四节　偏旁居右的写法

右偏旁位居字的右部,其笔画大多比较简单,向下、向右都有足够的伸展空间。当右偏旁中以竖画为主时,如立刀旁、单耳旁和斤字旁等,通常是向下取势,此时左右两部之间应形成左高右低的形态;当右偏旁中有向右伸展的笔画时,如反文旁、欠字旁等,通常捺画都较舒展,但向左受限于左部,因此常形成左收右放的形态。书写这类字时,要注意观察例字,把握其形态特征。

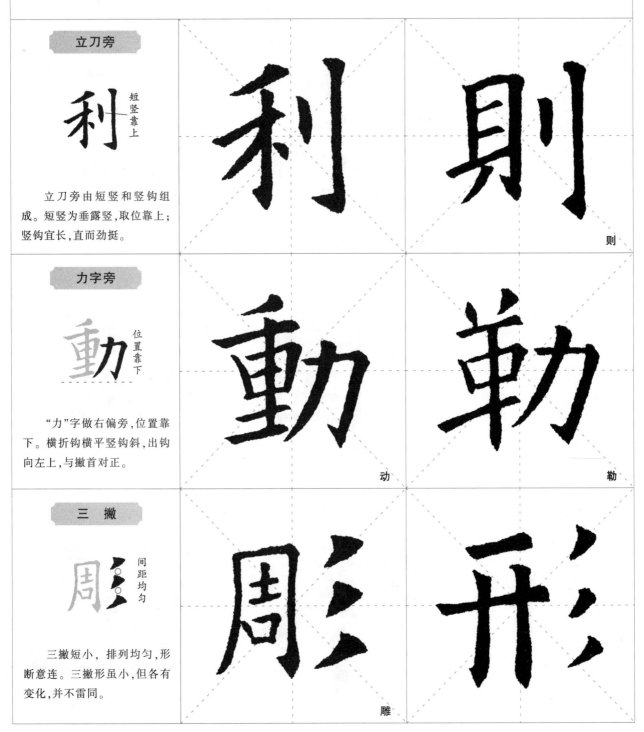

立刀旁

短竖靠上

立刀旁由短竖和竖钩组成。短竖为垂露竖,取位靠上;竖钩宜长,直而劲挺。

则

力字旁

位置靠下

"力"字做右偏旁,位置靠下。横折钩横平竖钩斜,出钩向左上,与撇首对正。

动　勒

三撇

间距均匀

三撇短小,排列均匀,形断意连。三撇形虽小,但各有变化,并不雷同。

雕

反文旁

捺放
撇收

首撇短而斜，撇尾接写短横，横略向右上斜。次撇起笔靠左，略轻，捺画伸展。

敢

欠字旁

歐
反捺收敛

上部短撇和横钩写得紧凑，下部撇起笔靠左，取竖势，捺作反捺。

欧

饮

斤字旁

斯
末竖下伸

首撇短而平，第二笔可作竖撇，也可作短竖，短横略向右伸展，末竖垂直，向下取势。

斯

新

隹字旁

雖
横画间距相等

下伸

横平竖直。左竖尽量写长一些，四横紧凑，间距均匀，与左竖相接。

虽

离

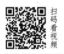
辛字旁

字形窄长。点竖对正,末横稍长向右伸,竖画较长,向下取势,收笔可用悬针,也可用垂露。

右伸
下伸

璧

璧

见字旁

两竖左短右长,中间两短横不与右竖相接,封口横左伸,撇较直,竖弯钩平正。

右伸
撇收

覩

觀

观

月字旁

"月"字做右偏旁时,形窄长。框内两短横向上靠,竖撇和横折钩取势相背。

下齐

期

期

明

明

单耳旁

横折钩小巧,竖画较长,向下取势。在字中位置靠下,与左部相错落。

下伸

卿

仰

卿

第五节　偏旁居外的写法

　　包围结构的字,其偏旁居外,通常写得较为舒展,以包住内部。由于整个字是内外结构,书写时要为内部留下足够的空间;内部空间也不能过大,过大则结字显得松散。

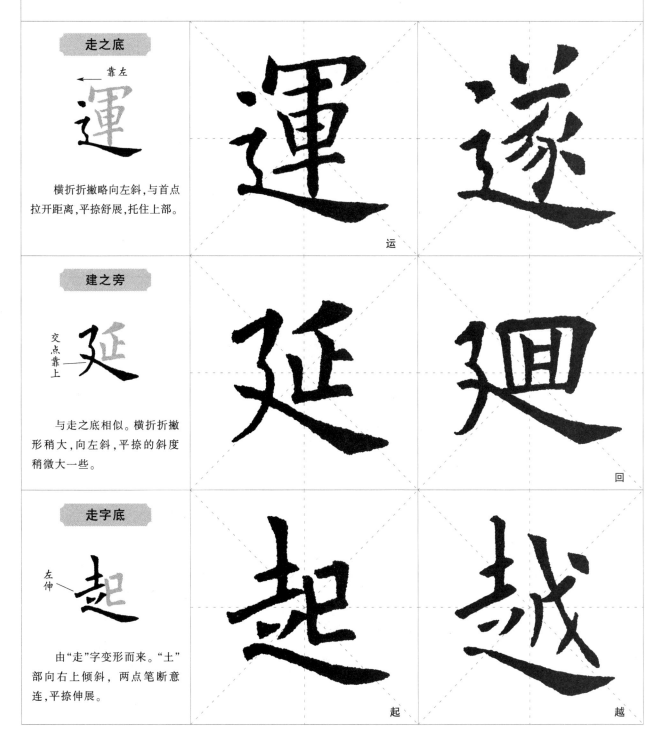

走之底

横折折撇略向左斜,与首点拉开距离,平捺舒展,托住上部。

运

遂

建之旁

与走之底相似。横折折撇形稍大,向左斜,平捺的斜度稍微大一些。

延

廻

回

走字底

由"走"字变形而来。"土"部向右上倾斜,两点笔断意连,平捺伸展。

起

越

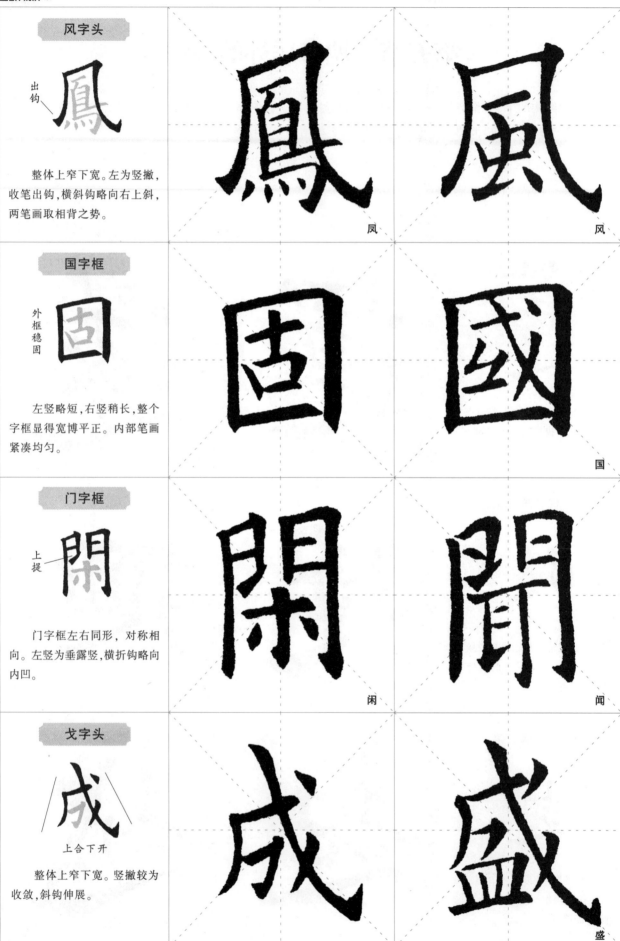

风字头

出钩

整体上窄下宽。左为竖撇，收笔出钩，横斜钩略向右上斜，两笔画取相背之势。

凤　风

国字框

外框稳固

左竖略短，右竖稍长，整个字框显得宽博平正。内部笔画紧凑均匀。

固　国

门字框

上提

门字框左右同形，对称相向。左竖为垂露竖，横折钩略向内凹。

闲　闻

戈字头

上合下开

整体上窄下宽。竖撇较为收敛，斜钩伸展。

盛

人 生

人　撇捺舒展，捺画交于撇画上段。注意撇捺所形成的角度要适当。

生　撇画短小精悍，竖画厚重稳固，横画间距匀称。

无 为

无　横长竖短，间距均匀，四点各尽其态，笔断意连，一气呵成。

为　上窄下宽。上方折笔为方笔，向内靠紧；下方折笔向右伸展，包住四点；四点或方或圆，变化多姿。

观 赏

观　为左右结构，笔画较多。"见"字上紧下疏，横平竖直，下撇较短以让左，竖弯钩向右伸展。

赏　为上下结构。横钩宽展覆下，"⺌""口""贝"三部上下对正。

勤 学

勤　整体左长右短，左高右低。"力"部笔画粗壮有力。

学　上部笔画较多，书写紧凑。横钩宽展，托上覆下。"子"字钩画曲劲有力。

人　生

無　为

观　赏

勤　学

碧 海

碧 上部"王""白"写小，结合紧凑，下部"石"稍大，稳托上部。

海 左窄右宽。左部三点形断意连，右部"每"字形宽，中横穿插至左部空隙处。

美 丽

美 上两点相互呼应，横画等距，紧凑靠上，撇为竖撇，捺画于末横之下与撇画相交，注意末两点的位置。

丽 上部同形相对，略有差异，勿使离散；下部为"鹿"字少一点，末笔写作捺，与撇画对应，稳定字形。

珠 玉

珠 左窄右宽。王字旁取斜势，右部"朱"字竖钩劲挺，撇收以让左，捺画向右伸展。

玉 三横平行等距，向右上取斜势，竖画垂直，点靠右，向右下取势。

高 尚

高 上部窄长，下部宽扁。横折钩略向内斜，"口"字写扁，与上部对正。

尚 "⺌"字笔画短小，上开下合，横折钩平正，"口"字写扁，与"⺌"字对正。

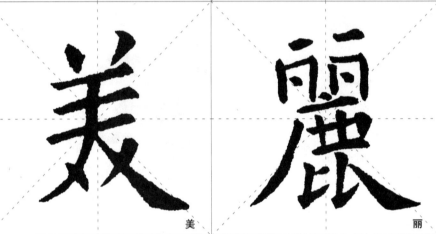

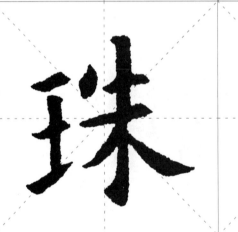

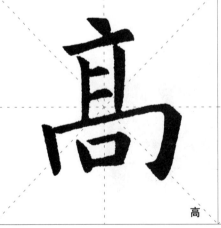

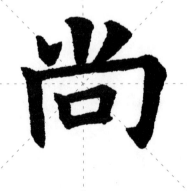

天清地宁

天 两个短横向右上斜，撇画向左下伸展，捺画较直。整体上收下展。

清 左部三点形态各异，右部"青"字短横较轻，长横平直劲健，"月"部写窄。

地 提土旁形窄，末横写作提，右部竖弯钩向右伸展，出钩极具隶书韵味。

宁 为上中下结构，字形较长，笔画繁多，各部紧凑聚拢，又不失疏朗之气。

文以载道

文 首点向左下出锋以启带横画，横画中段略凹，撇捺舒展，不与横画相接。

以 笔画简洁，左右分得较开，但笔断意连。点收笔向右出锋，以启带撇画。

载 横画较多，写得轻而紧凑，长短各异。斜钩伸展，顶天立地。

道 "首"字笔画轻，写紧凑，略靠上。平捺舒展，稳托"首"字。

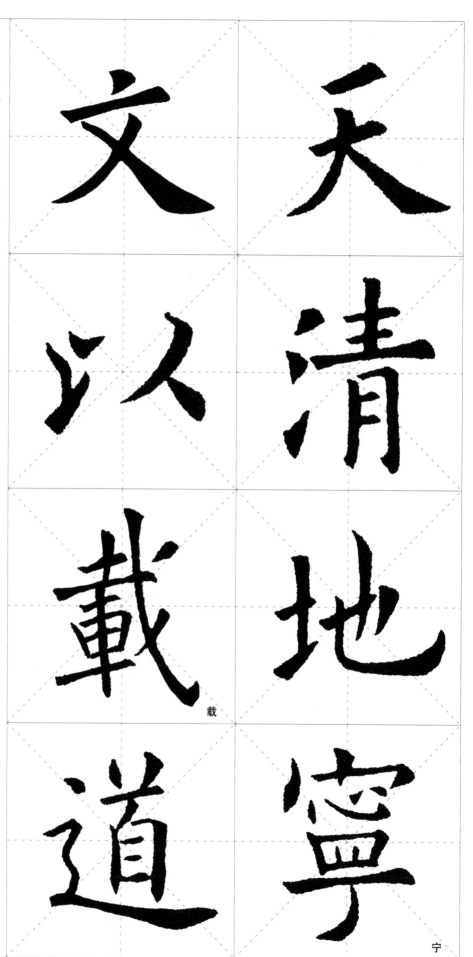

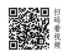
第四章　字形结构特征

第一节　独体结构

独体字由基本笔画构成,不能拆分为两个或两个以上的部件。虽然独体字的数量并不多,但它们的使用频率极高,而且绝大部分又是合体字的构成部件,因而在汉字系统中极为重要。掌握独体字的写法,是写好合体字的基础。独体字具有笔画少、空白多、形体不规整等特点,因此在书写时需要特别注意安排笔画之间的关系,要做到:主笔突出、横平竖正、斜中求正、重画均匀、左右对称。

主笔突出

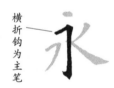

横为主笔

横折钩为主笔

主笔是整个字的脊梁,在字中起支撑和平衡作用,贯穿其他笔画。

百　横为主笔,写长,其余笔画相对收敛。

生　竖为主笔,在字中起平衡、支撑作用,要写重写直,不能倾斜。

更　捺为主笔,要写得厚实、长大、舒展。

月　横折钩为主笔,要写得舒展,竖笔较长,中段略凹。

永　横折钩为主笔,竖笔写长,出钩饱满有力。

及　横折折撇为主笔,形态宽绰。

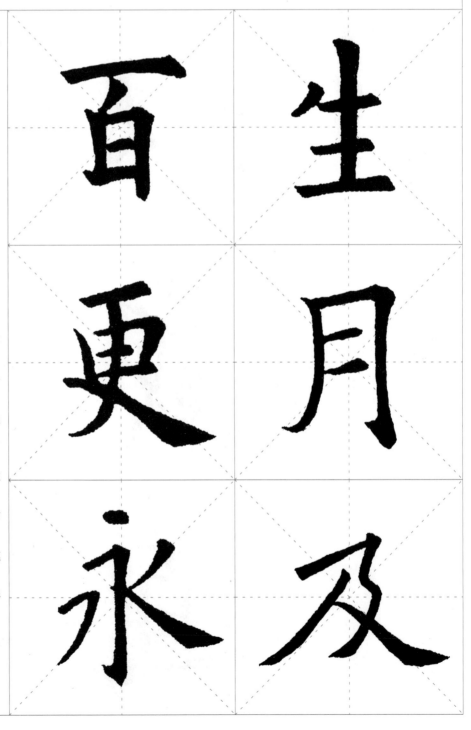

横平竖正

竖正

正

横平

横画要平，但并非写成水平直线，而应微微向右上斜，以求视觉上的平正。竖画要正，尤其是中竖，更要写得垂直。

斜中求正

右上斜

力

当字中有倾斜笔画时，应通过其他笔画平衡，以使结字重心稳定，斜中求正。

重画均匀

重

横画间距均匀

当字中有重复笔画时，在写出差别的同时，各重复笔画的间距还应均匀，如"重"字的横画、"为"字的折画。

左右对称

文

交点与首点对正

一般指字的中轴线左右两边反向同形，书写时要注意左右笔画的对应、均衡。

为

垂

第二节 上下结构

上下结构由上下两部分构成,结字大多呈长方形。在书写时,要注意观察上下两部分笔画的长短和疏密,根据笔画的长短和疏密来安排结构,处理笔画之间、部件之间的对应、伸展和收缩,把字写得紧凑、协调。尤其要把握上分下合、上合下分、上盖下、下托上等结构规律。

上收下放

上部笔画多,宜写紧凑;下部笔画少,宜写疏朗。下部稳托上部。

上放下收

上部舒展,下部紧凑,一收一放,对比分明。

上下对正

对于上下结构的字来说,书写时上下部分中心对正,可使字形稳定。

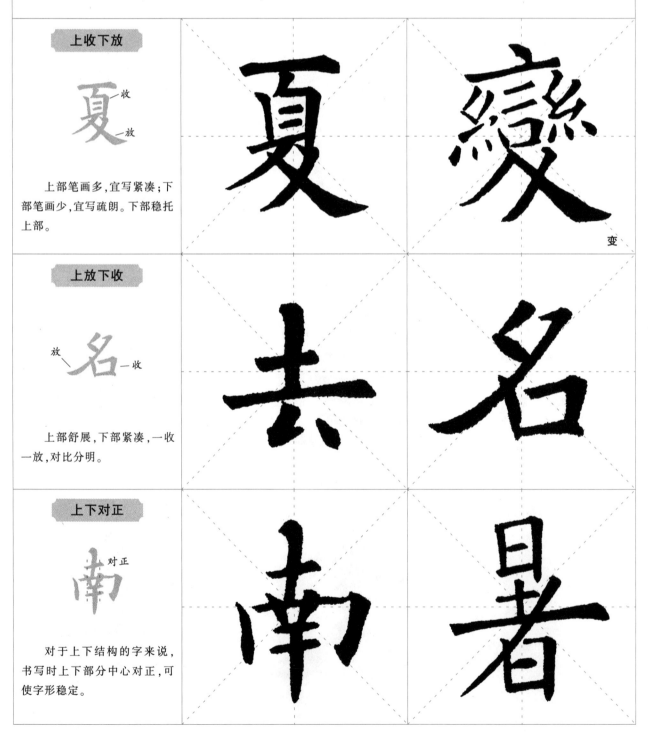

上合下分

小 — 兹 — 大

下部由左右两部分构成，应左右靠紧，形成整体，再与上部中心对正，向上靠拢。

舜

上分下合

小 — 碧 — 大

上部结构由左右两部分构成，应左右靠紧，形成整体，再与下部中心对正。下部向上部靠拢。

资

上下双分

插 — 荡 — 让

上部由左右两部分构成，下部也由左右两部分构成，这类字构造复杂，要写紧凑，处理好各部件之间的关系，勿使分散。

荡

苻

上长下短

长 书
短

这类字上部复杂或有纵长笔画，书写时要将其写长。下部占位少，以字的中心线为准左右对称。

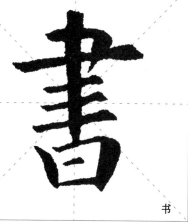

书

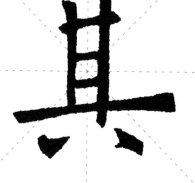

上短下长

短
长

这类字下部较复杂或有纵长笔画,书写时不能将其写短。上部占位少,不能与下部争位。

上盖下

上靠

又称"天覆""覆冒",上部要写宽以覆盖下部,整体上宽下窄,以求平稳。

下托上

宽扁托上

又称"地载",下部要载起上部。上部结构紧凑,下部笔画长而有力,力托上部。

三部呼应

多部对正

上中下结构的字,并不是简单的三部排列,三部之间彼此应呼应、穿插、揖让、收缩、纵展,使三部的结合更为紧密,整个结字才不致松散。

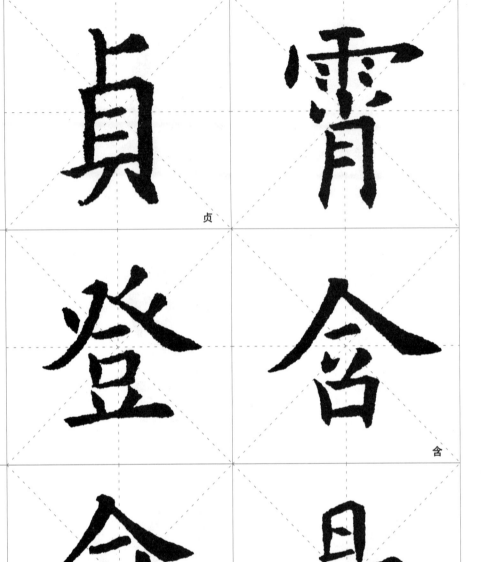

贞

含

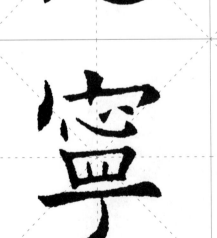

宁

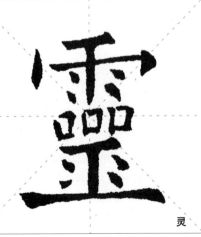

灵

第三节　左右结构

　　左右结构的字由左右两部分组合而成。在汉字系统中,左右结构的字较多,书写时,要注意各部分在字中的比例搭配规律,注意各自的长短、宽窄、位置高低等。要根据各部分的占位,合理安排其位置,做到主次分明,有机统一。偏旁无论在哪个位置,都要居于次要地位,不宜抢占主体部分的位置。另外,各部分在组合时要合理利用穿插、避让的方法,使结字紧凑。

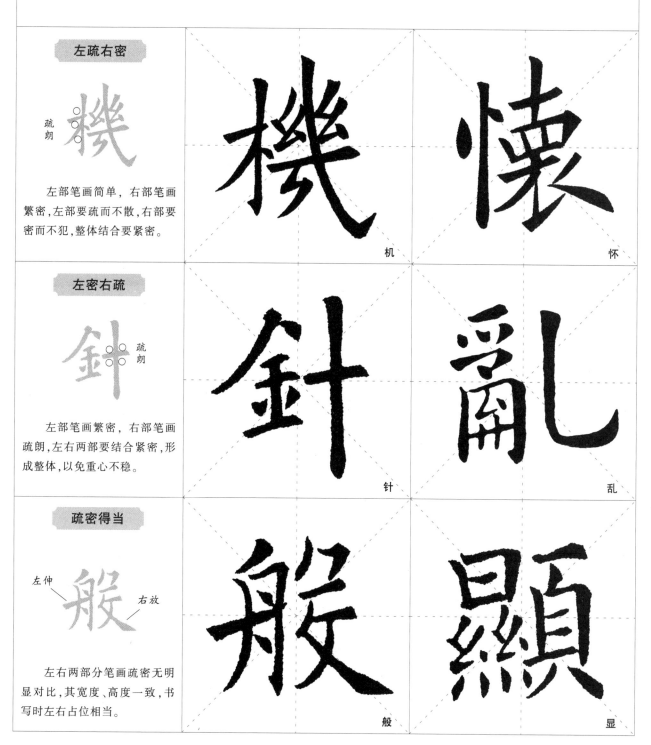

左疏右密

疏朗

　　左部笔画简单,右部笔画繁密,左部要疏而不散,右部要密而不犯,整体结合要紧密。

机

怀

左密右疏

疏朗

　　左部笔画繁密,右部笔画疏朗,左右两部要结合紧密,形成整体,以免重心不稳。

针

乱

疏密得当

左伸　右放

　　左右两部分笔画疏密无明显对比,其宽度、高度一致,书写时左右占位相当。

般

显

扫码看视频

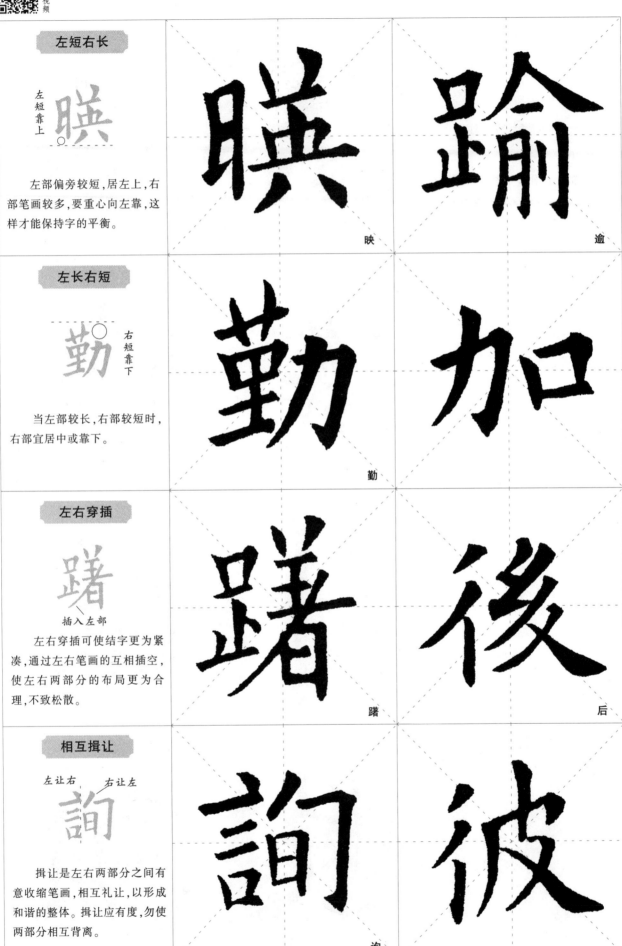

左短右长

左短靠上

左部偏旁较短,居左上,右部笔画较多,要重心向左靠,这样才能保持字的平衡。

映　　逾

左长右短

右短靠下

当左部较长,右部较短时,右部宜居中或靠下。

勤

左右穿插

插入左部

左右穿插可使结字更为紧凑,通过左右笔画的互相插空,使左右两部分的布局更为合理,不致松散。

踌　　后

相互揖让

左让右　右让左

揖让是左右两部分之间有意收缩笔画,相互礼让,以形成和谐的整体。揖让应有度,勿使两部分相互背离。

询

左分右合

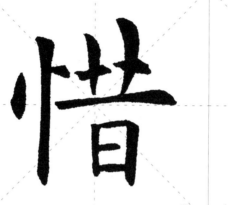

左
对
正

左部由上下两部分构成，这两部分要上下对正，形成整体，再和右部结合。

能

趾

左合右分

惜

右对正

左为偏旁，右部为字的主体部分，由上下两部分构成，这两部分要对正，结合紧密。

惜

禮

礼

左右双分

左
对
正

縣

右
对
正

这类字构造复杂，要处理好各部件之间的位置关系，并将左右两部尽量写窄。

縣

县

蹈

蹈

三部呼应

写窄

微

放

收

由左中右三部分组成，各部应适当写窄，组合紧密，不可松散。注意对应位置及穿插方法，各部分的收缩纵展要恰当，书写时落笔务必准确。

微

測

測

第四节　包围结构

　　包围结构有左上包围、左下包围、右上包围、左包右、上包下和全包围这几种形式。在书写包围结构的字时，要注意包围部分与被包围部分的关系，考虑其高低宽窄，要使包围部分与被包围部分相互协调，特别是被包围部分，要写得紧凑，勿使结字肥大。

左上包围

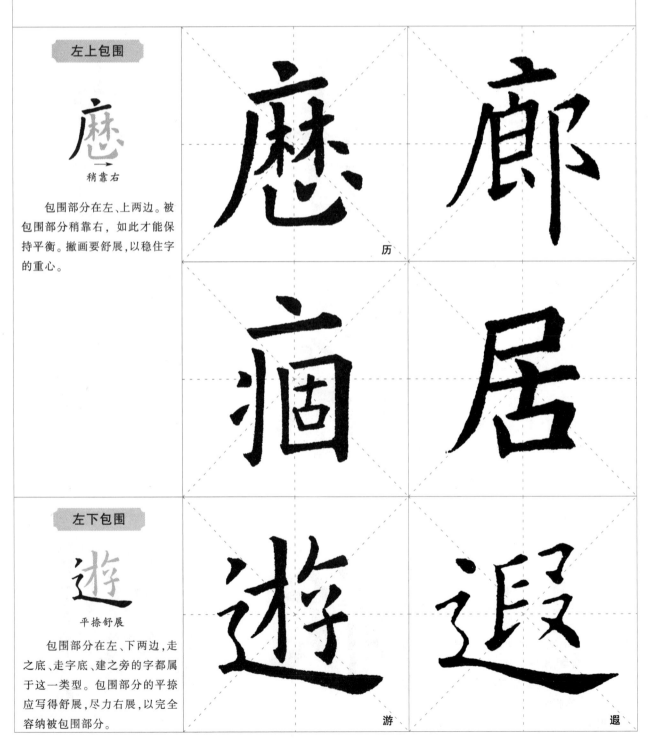

稍靠右

　　包围部分在左、上两边。被包围部分稍靠右，如此才能保持平衡。撇画要舒展，以稳住字的重心。

历

左下包围

遊

平捺舒展

　　包围部分在左、下两边，走之底、走字底、建之旁的字都属于这一类型。包围部分的平捺应写得舒展，尽力右展，以完全容纳被包围部分。

游

遐

包围部分在右、上两边。被包围部分要写得紧凑，稍微靠上。包围部分的纵笔宜长，但不可太宽。

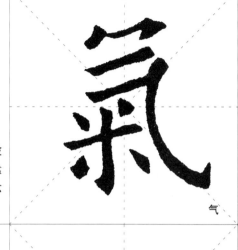

气

旬

左包右

包围部分在上、左、下三边。被包围部分略偏右，但其宽度不能超出底横。"臣"字虽为独体字，但其结字规律也可参照左包右结构。

臣

上包下

包围部分在左、上、右三边。被包围部分要靠上，不可掉出框外。

同

全包围

国字框的字都属于全包围结构。外框方正，被包围部分居中，书写紧凑。

图

因

感 恩

感 上部斜钩向右下伸展，下部心字底缩小，紧贴上部。整体紧凑。

恩 上部方正，下部心字底写得宽疏，略靠右，平稳有力，以托住上部。

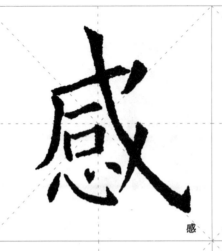

感

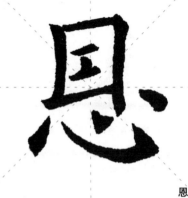

恩

家 庭

家 首点为竖点，居中，收笔出锋，穿过横画向下取势。下部弯钩与首点对正。

庭 广字旁横画较短，长撇向左下伸展。被包围部分的末笔为平捺，向右伸展，与长撇对应，使字形平稳。

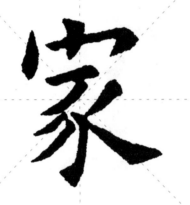

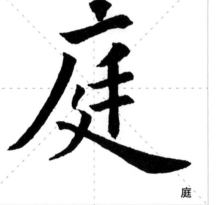

庭

铭 记

铭 金字旁撇向左下伸，捺缩为点以让右。右部"夕"撇画收敛以避让左部，"口"部平正，略靠右。

记 左部"言"写窄，横画间距均匀，长短有变化。右部"己"上面写窄，下面的竖弯钩向右伸展。

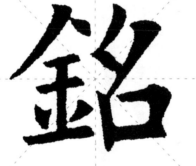

铭

记

智 者

智 上部"知"向左倾斜，特别是横画，较为夸张地向左伸。下部"日"稍宽，右竖下伸，以挽上部横的斜势。

者 "土"部两横一短一长，对比明显，中部长撇舒展，下部"日"写窄，不与长横、长撇争位。

乐在其中

乐 上部由三部分构成，各部书写紧凑；下方"木"部横长托上，竖钩略粗，向上出头较少，撇捺写作两点。

在 首横较短，长撇舒展，短竖略斜，被包围部分略靠右。

其 横画间距匀称，末横最长，右边长竖向下越过长横，下部两点间隔稍远，形断意连。

中 "口"部扁平，折处较方，左上角不封口；中竖为垂露竖，收笔略重。

长寿延年

长 上部横画间距匀称，中间两短横不与左竖相接，长横平稳。下部竖提对正上部竖画，提锋较长，撇短而劲，捺画舒展。

寿 横画较多，要做到间距均匀、长短有别。下方"寸"部略重，以稳字形。

延 横折折撇略大，横笔向右上斜；平捺舒展，斜度稍大。被包围部分笔画短小，书写紧凑。

年 三横形态各异，长短对比明显。竖为悬针竖，向下取势。

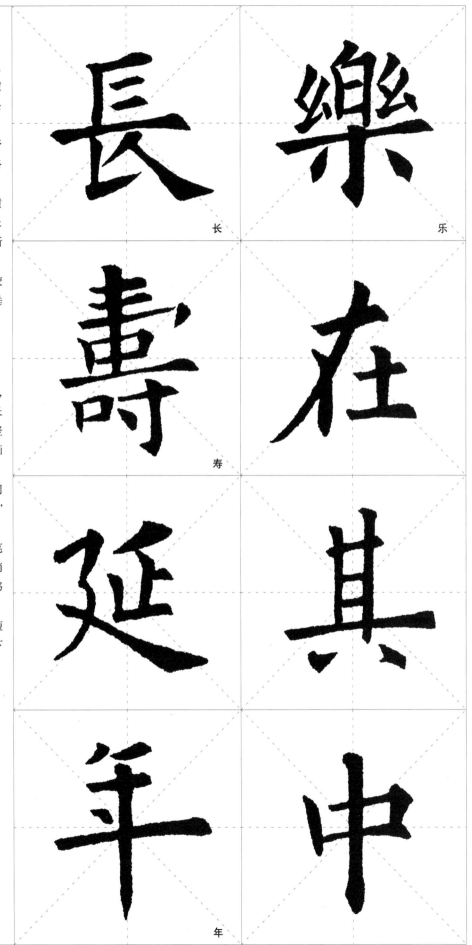

长

乐

寿

其

延

中

年

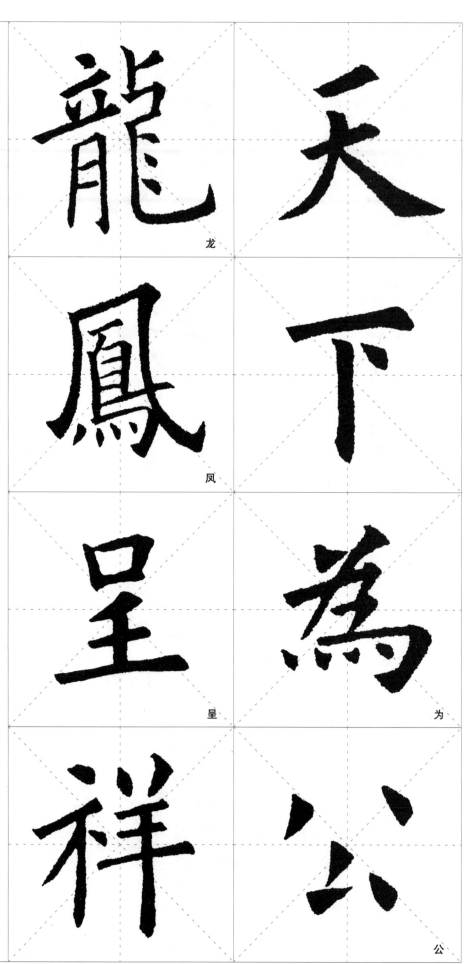

天下为公

天 横向右上斜，撇为竖撇，起笔靠左，正对首横起笔，捺向右伸。撇捺收笔对齐。

下 笔画略粗，三个笔画均不相交。竖为垂露竖，末点靠上。

为 上方两横折的折角较方，下方横折钩的折角较圆。点画灵动，形态各异。

公 该字基本可以看作是点画的组合，上部疏朗，下部紧凑。

龙凤呈祥

龙 左右两部占位大致相当，笔画粗细区别不大。左右两部相互揖让，注意整个结字不要左右分散。

凤 属上包下结构，被包围部分笔画较多，注意其笔画间的协调匀称。

呈 "口"部上宽下窄，下部"王"字首横变作平撇，使结字更为生动。

祥 左右两竖略有错落，右竖收笔较左竖低，勿使两竖平齐。

第五章　布势方法

第一节　疏密有致

　　《九成宫醴泉铭》全碑章法井然有序,字形以颀长为主,兼有疏密、大小的变化,使整碑的风格既端庄严谨,又不失灵动。《间架结构摘要九十二法》中有"疏而丰之""密者匀之"之说,其意是指:对于笔画少的字,要写得丰满一些;对于笔画多的字,笔画之间的布白要均匀。在学习欧体楷书时,要记住这两个要点。

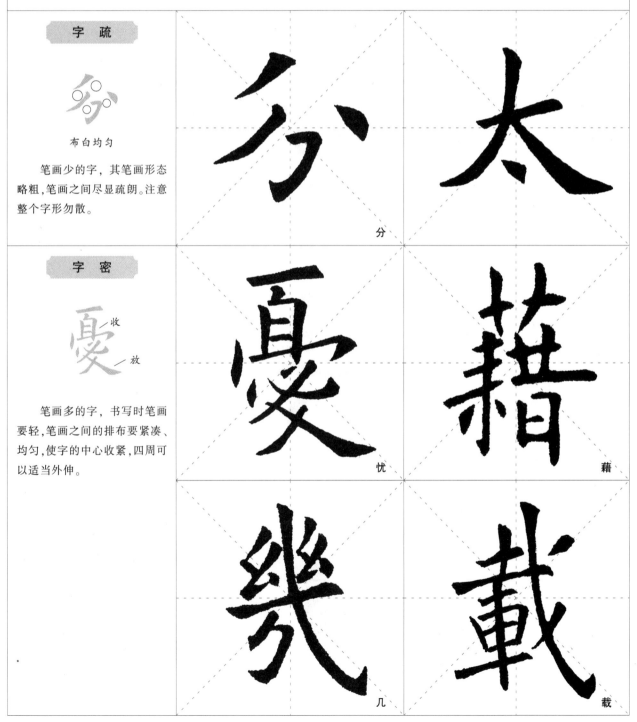

字　疏

布白均匀

　　笔画少的字,其笔画形态略粗,笔画之间尽显疏朗。注意整个字形勿散。

分

太

字　密

收

放

　　笔画多的字,书写时笔画要轻,笔画之间的排布要紧凑、均匀,使字的中心收紧,四周可以适当外伸。

忧

藉

几

载

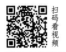
第二节　大小相间

　　《九成宫醴泉铭》的结字有大有小。笔画繁多或有伸展笔画的字,其形宜大,勿将大字写小;笔画少且短小的字,其形要写小,如果将小字故意写大,则结字会显得松散。

字　大

左收右放

　　笔画较多的字,其形通常显得较大,在格子中书写时要占满格子,同时要兼顾"字密"的书写特点,注意不要过分挤压笔画,布白要匀称自然。

字　小

不接右

　　笔画少、形小,且没有长笔画的字,笔画要写得饱满。

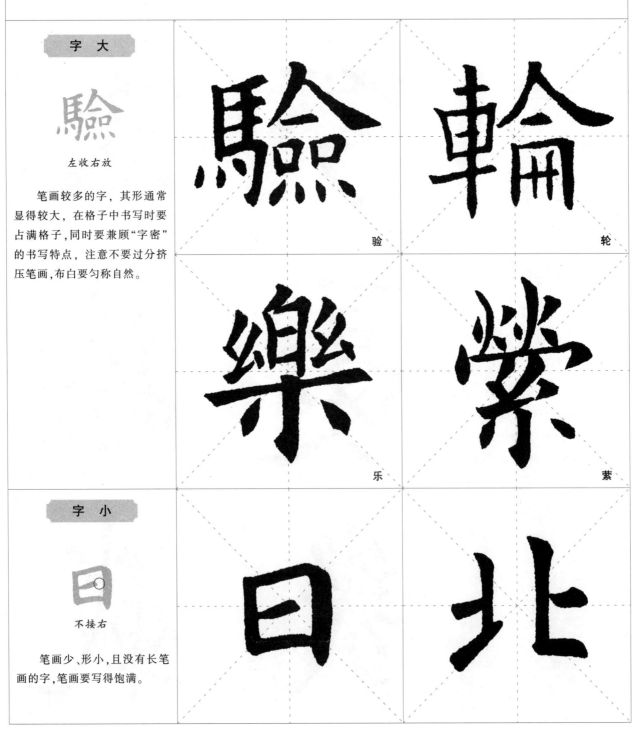

第三节　穿插揖让

　　"穿插揖让"是结字最重要的原则之一,它是指在安排笔画时,笔画之间要穿插互补、迎让安位,做到相关而不互犯,各有其位。笔画之间有交错的,要让字的疏密、长短、大小都匀称,这就需要"穿宽插虚"。有穿插,就必然有揖让,揖让应遵循"让高就卑""让宽就窄"的原则,让笔画之间互不妨碍,各得其所。

书写提示

让右
琛
左插

　　琛　王字旁的横画、挑画左伸,揖让右部;左部整体靠上,为右部撇画留出位置。右部横画、撇画向左部空白处穿插。

　　矩　左部的两横一点右齐平,给右部留出空间,右部向左部靠拢。

　　城　左部提土旁的横画、挑画向右上倾斜,揖让右部;右部撇作竖撇,也是为了揖让左部,不与左部争位。斜钩舒展,余笔均收敛。

　　谢　三部写窄,互相揖让。"言"部横笔稍斜,位置靠上以让右;"身"部横笔写短,撇向"言"下穿插;"寸"部写窄,紧靠"身"部。

　　物　左部竖作竖钩,横画、挑画向竖右侧出头较少,右部撇画向左部空白处穿插。

　　庭　广字旁的横画向右上倾斜,是为了揖让下部笔画;横折折撇穿插在空白较多处,使整字更紧凑。

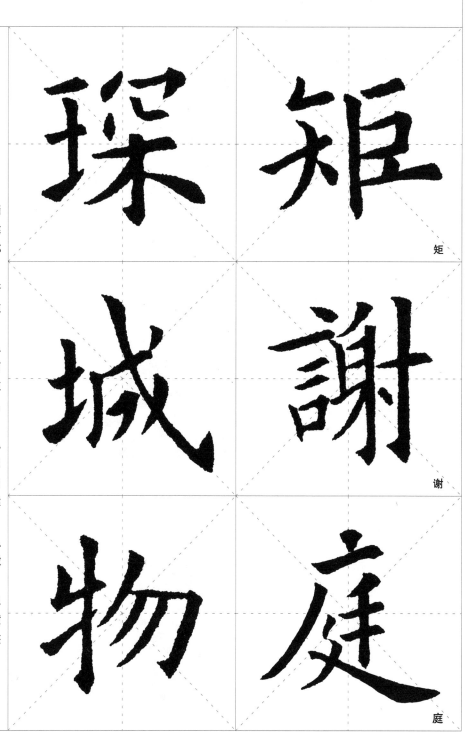

矩

谢

庭

第四节　俯仰向背

俯仰向背是结字时笔画、部件之间的呼应关系。俯仰原指低头和抬头,用在书法中,即指上下部件、笔画之间的一种呼应关系,最典型的就是字头带有横钩或撇捺,字底带有卧钩的字。向背是指笔画、部件之间相向或相背的一种趋势,这是为了避免同一方向的笔画平行和雷同,让笔画更富有变化。

上俯下仰

俯
仰

俯要下应,仰要上呼,这样书写出来的字才会顾盼生姿,气贯意连。

宫　首点为竖点,向下取势,横钩出钩指向字心,有下俯之势。下部"口"略向右上仰,与上部呼应。

甚　上部长横收笔稍重,有下俯之势。下部竖弯钩出钩向上,中间一点向右上出锋,与上部呼应。

应　下部卧钩略偏右,向左上出钩,指向字心,与上部呼应。

养　上部撇捺伸展,取下俯之势。下部向上靠拢,竖提出锋向右上,有上仰之势。

寿　上部横钩出钩向左下,下部竖钩向左平出钩,上俯下仰,相互呼应。

架　上部向右上倾斜,下部竖写作竖钩,劲挺,向左平出钩,力挽上部斜势。两点头部均指向上部,与上部呼应。

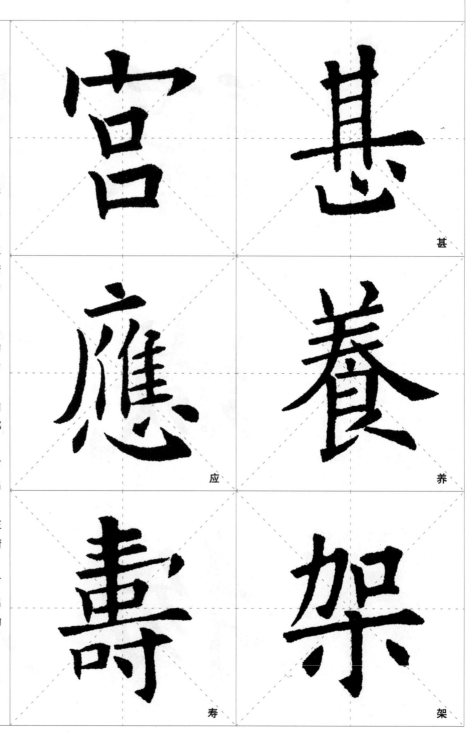

甚

宫

应

养

寿

架

相向

（性）

中间宽绰

同一方向的笔画、部件向内相抱为"向"，呈"（ ）"状，如："扬""灼"二字右部横折钩的竖笔向内斜，与左部竖笔相向；"俯""性"二字左右两竖笔呈相向之势。相向笔画要互不妨碍，彼此顾盼，使字显得宽博。

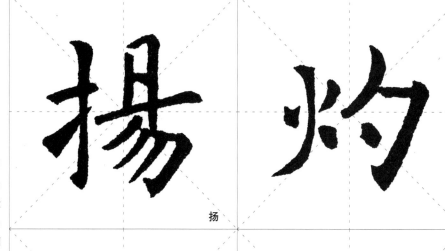

扬

灼

俯

性

相背

往

背而不离

相背是指同一方向的笔画、部件笔势相互背靠，呈"）（"状，如："犹"字左部弯钩与右部竖笔相背；"仪"字左部竖画与右部斜钩相背；"往"字左部竖画与右部竖画相背；"龙"字"月"部两竖相背，右部的竖弯钩又与左部竖画相背。相背的笔画要背而不离，互相照顾。

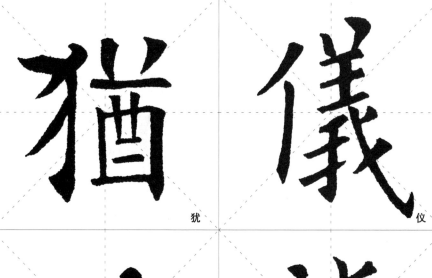

犹

仪

往

龍

第五节　重并堆积

　　"重"是指上下部件同形,"并"是指左右部件同形,多个同形的部件组合搭配则为"堆积"。这一类字结字较难,容易将字写得呆板,因此在书写时相同部件要有大小、轻重的变化,使其有主次之分,避免雷同,同时要兼顾各相同部分的呼应关系。

重并		
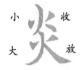		

　　"炎"字上下相重,上小下大,上收下放,两部结合紧密。"弱"字左右相并,左窄右宽,且两部的点画有所变化。

堆积		
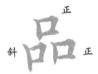		

　　相同部件堆积的字,同形部件要写出变化,有主次之分。如"品"字,上"口"居中,形正,略小;下方左"口"形窄,略斜;下方右"口"稍大,形正。如"辍"字,四"又"堆积,其形态各不相同,以末"又"为主。

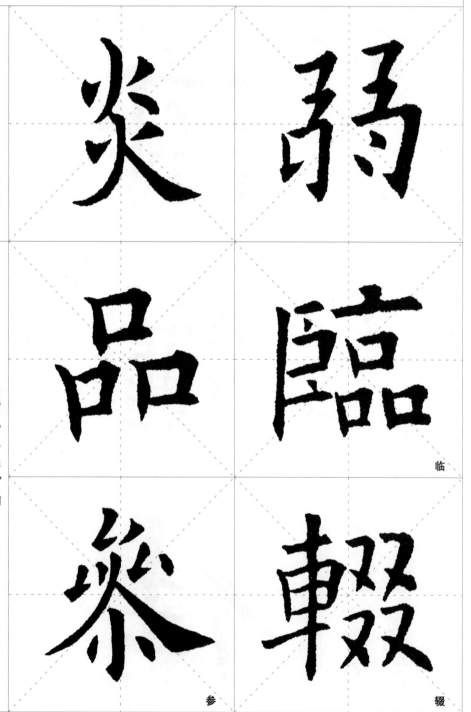

临

参　　辍

第六节　同旁求变

　　同旁求变是指书家在创作时,为追求变化,将相同的偏旁部首写成不同的形态,以使结字更加灵活,使作品更富有变化。欧阳询在书写《九成宫醴泉铭》时,很好地体现了这一点。本节简单举了三个例子,学习者可举一反三,从《九成宫醴泉铭》中发现更多的同旁求变的例子。

三点水

圆笔　方笔

　　"海"字的三点水以圆笔为主,点画短小;"激"字的三点水以方笔为主,尤其是中点,写作竖点,这是欧楷的特点。

海

激

木字旁

出钩　垂露

　　"木"字做左偏旁时,其竖画可以写作竖钩,也可以写作垂露竖。

相

朴

绞丝旁

右部长用「小」　右部短用三点

　　绞丝旁的下部可写作"小",也可写作三点,应根据右部的长短来灵活处理。

续

经

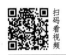

第七节　同字求变

　　同字求变是指在一幅书法作品中，相同的字要寻求不同的变化，或笔法变化，或结构不同，以使整幅作品丰富多姿。书圣王羲之在《书论》中写道："若作一纸之书，须字字意别，勿使相同。"由此可见，"变化"正是书法家们所孜孜追求的，欧阳询的《九成宫醴泉铭》很好地体现了这一点。

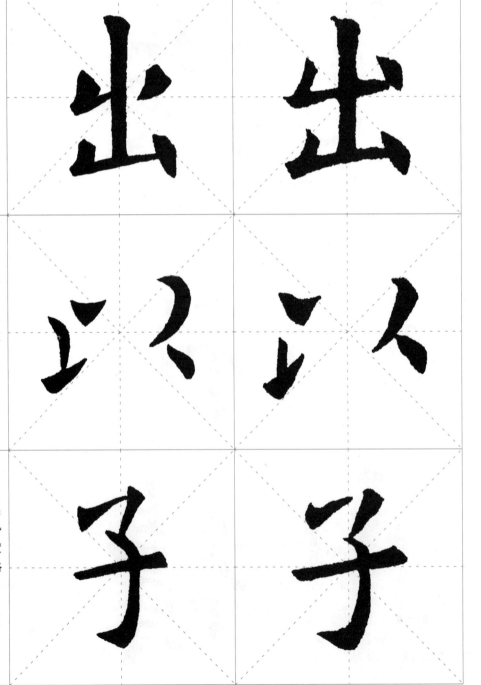

不同"出"字

　　两个"出"字的点画有所区别：左"出"字的上点写作出锋点，向左下出锋；右"出"字的两点均为侧点。另外，左"出"字的上横写作挑，与右"出"字也不同。

不同"以"字

　　虽然"以"字左右分得较开，但点画和短撇相互呼应，笔断意连，使其不会显得形散。注意两个"以"字挑画、出锋点、短撇的写法变化。

不同"子"字

　　两个"子"字的字形不同：左"子"字较长，弯钩写长，取势略正，横画写短；右"子"字长度适中，弯钩起笔接短撇，取势略斜，横画写长。

基础训练——集字练习

礼 仪

礼 整体左窄右宽。左部点、竖对正,短横起笔靠左,向右上斜,撇向左伸;右部书写紧凑,两竖相背,末横写轻写长。

仪 整体形长,左窄右宽,左短右长。注意右部短横较多,间距匀称。

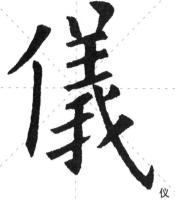

避 暑

避 "辟"部形大,要写紧凑,略靠上;平捺舒展,完全托住"辟"部。

暑 中部长横平正,上部"日"稍窄,下部"日"稍宽,两"日"上下对正。

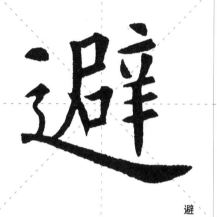

泰 然

泰 上部撇捺舒展,覆盖下部,下部向上部靠拢,注意竖钩要居中。

然 整体上长下短。上部笔画穿插紧凑,下部四点间隔均匀,稳托上部。

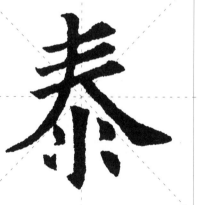
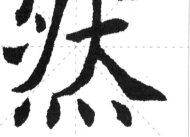

史 书

史 "口"部扁平,撇为竖撇,撇首出头不宜长,撇尾向左下弯,长捺舒展。整体上收下放。

书 整体瘦长,上长下短。横画较多,注意各横要写出长短、粗细的变化。

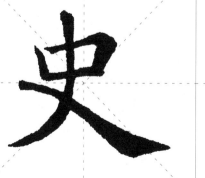
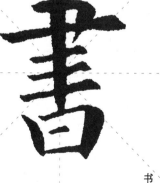

礼　仪　避　暑　然　书

怡神养性

怡 左点为竖点，与长竖保持一定距离，右点取横势，与长竖相接。右部"台"的点画写作短撇，使结字灵动。

神 左短右长，通过左右的错落，使结字更具动势。右部两边竖取相背之势。

养 上部撇捺伸展覆下，下部"良"上靠，末笔捺画写作反捺，以避免与上部捺画相争。

性 左部竖画为垂露竖，收笔较低，向下取势；右部竖画起笔较高，向横画上方出头较多。一低一高，形成左右错落之势。

清风徐来

清 左部点画短小，上两点紧凑，下点稍远，出挑启右；"青"部上下对正，竖居中线上。

风 竖撇出钩，斜钩舒展，两者取相背之势。框内布白均匀，被包围部分略靠下。

徐 整体左窄右宽，注意右部向左部穿插。右部"余"的竖钩起笔对正上方撇捺相交处。

来 两横一短一长，竖钩劲挺，两点相向，撇画收敛，捺画不宜过长，以免与长横争位。

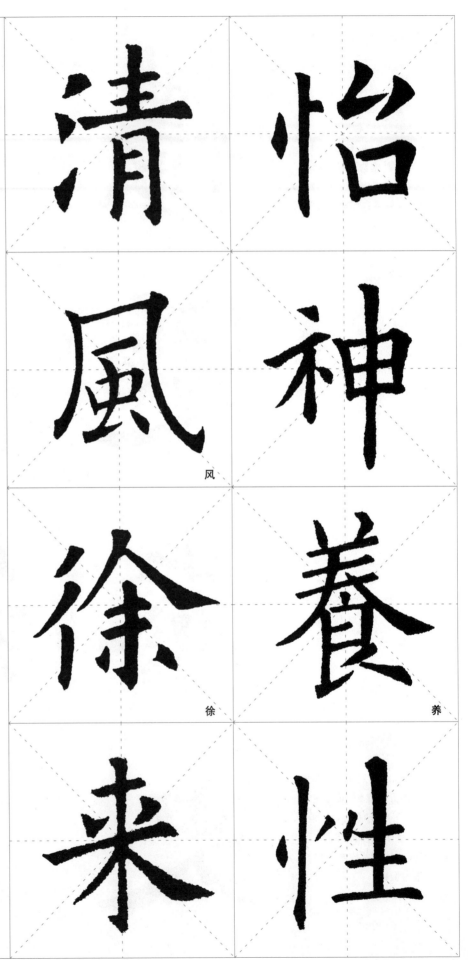

风

徐

养

登山临水

登 上部撇捺舒展覆下，撇画收笔要低于捺画收笔，使上部形斜。下部"豆"写平正，向上部靠拢。

山 中竖最长，两边竖写短，末竖下伸，稳定字形。三竖间距稍远。

临 整体左窄右宽。左部横笔写窄，竖笔向下伸展；注意右部三个"口"的处理之法，上"口"略大，居中，下方两"口"形窄。

水 竖钩劲挺，出钩小巧。横撇取斜势，与竖钩间隔稍远。短撇起笔较高，出锋接竖钩。捺画从竖钩左侧起笔，交于竖钩中部，向右伸展。

华夏文明

华 长竖居中，左右对称，整体中宫收紧，笔画向四面伸展。注意四个"十"部均取斜势。

夏 整体上收下放。首横平正，"目"中两短横居中，不与左右竖相接，下部撇捺舒展。

文 首点居中，向左下出锋，横画中段略凹，下部撇捺舒展，撇捺的交点应位于字中轴线上，与首点对正。

明 左右宽窄相当，上齐平。注意"目""月"两部的竖笔取势，均取相背之势。

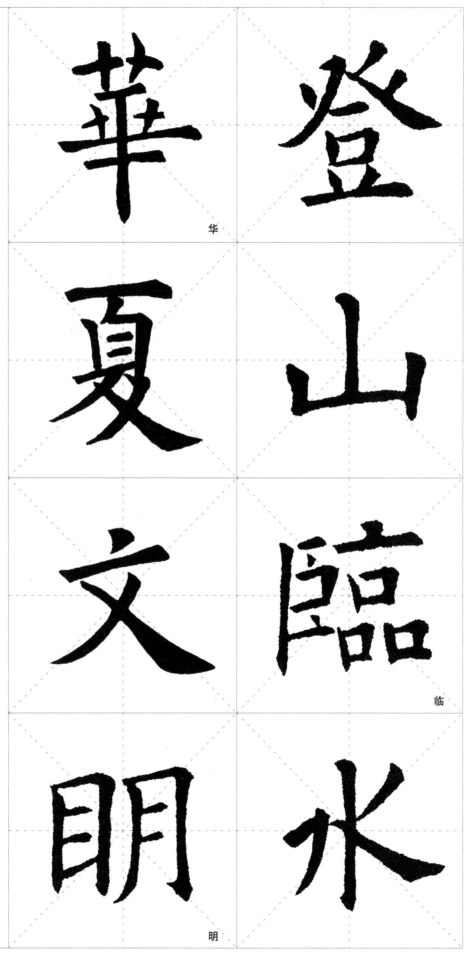

华

登

山

夏

临

文

水

明

第六章　章法与作品创作

第一节　章　法

　　章法是把一个个字组成篇章的方法，是组织安排字与字、行与行之间承接呼应的方法。清人朱和羹在《临池心解》中言道："作书贵一气贯注。凡作一字，上下有承接，左右有呼应，打叠一片，方为尽善尽美。即此推之，数字、数行、数十行，总在精神团结，神不外散。"从单个字的承接呼应，到字与字、行与行之间的上下承接、左右呼应，都要一气贯注，形成一个和谐的整体。

　　章法又是安排字与字、行与行之间空白的方法，从这个角度来讲，章法又叫"布白"。清人蒋和在《书法正宗》中说："布白有三，字中之布白，逐字之布白，行间之布白，初学皆须停匀。"字中之布白，就是前面所讲的字的结构；逐字之布白，行间之布白，即指字与字、行与行之间的空白安排。这与清代邓石如"计白当黑"的理论相关：在纸上写成的字，有字的地方叫"黑"，无字的地方叫"白"；有字处是字，无字的空白也是"字"；有字处要留意，无字的空白，我们也要当作字来安排考虑。

　　明代张绅在《法书通释》中说："行款中间所空素地亦有法度，疏不至远，密不至近，如织锦之法，花地相间，须要得宜耳。"即是说对行款间的空白地方，要合理安排，疏要不觉得松散，密要不显得拥挤。疏密得当，才会气息畅通。

　　学习章法，要善于运用笔墨之外的空白之处，使黑白虚实相映成趣，字里行间上下承接，左右顾盼，相互映带，彼此照应，整篇既富有变化又浑然一体。

　　章法的妙处，在于变化万端，不像用笔和结构那样具体，要靠我们在书法学习中去不断地认真体会。

　　一般而言，楷书章法的基本形式有两种。

一、纵有行，横有列

　　竖成行，横成列，通篇纵横排列整齐，以整齐为美，这是初学楷书最常见的形式。它又分为有格子和无格子两种。字小多白，要保留格子，没有格子，就显得太空、太虚，所以格子也应看作字。字大满格的，不保留格子，通常是折格子或蒙在格子上书写。书写时，每个字都要写在格子正中，写得太偏，横竖排列就会显得不整齐。

　　初学作品创作要写得平稳、均匀，熟练之后，则要进一步写出字的大小长短、斜正疏密等不同的自然形态，在变化中求得匀称和协调，以避免刻板。

二、纵有行，横无列

　　竖成行，行距相等，每行字数不等，横不成列。这种形式通常见于小楷作品的书写。由于字形大小长短不一，各字相互穿插错落，使得整篇显得整齐而又富有变化。

第二节　书法作品的组成

　　一幅书法作品，通常由正文书写和落款钤印两部分组成。在正文书写之前，先要根据纸张大小和字数多少做出总体安排，从这个角度来讲，正文四边的空白也是作品的组成部分。

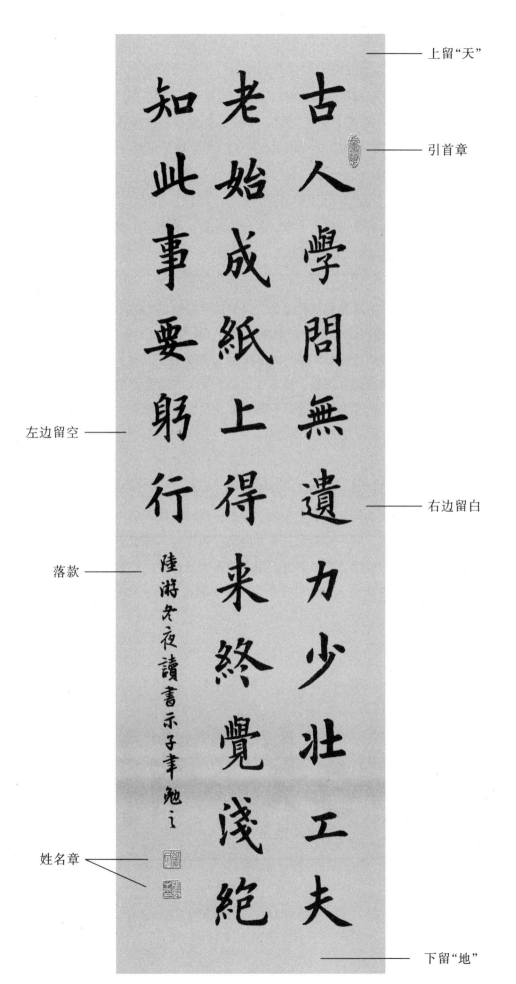

古人學問無遺力少壯工夫
老始成紙上得来終覺淺絕
知此事要躬行

陸游冬夜讀書示子聿勉之

上留"天"

引首章

右边留白

左边留空

落款

姓名章

下留"地"

作品的组成示意图

一、四边留白

整幅作品的布局，要注意留出四周的空白，切不可顶"天"立"地"，满纸墨气，给人一种压迫、拥塞之感。竖式作品上下边的留空（称为"天""地"）要大于左右两边，"天"通常又比"地"稍长一点。横式作品左右两边的留白要大于上下两边，"天"与"地"相等。总之，要上留"天"，下留"地"，左右留白，使四周气息畅通。

二、正文书写

正文书写用竖式，即每行从上到下书写，各行从右到左书写。正文是作品的主体，初学安排时，最好把落款和钤印的位置也留出来，这样更有利于整体布局。

三、落款

落款又叫题款、署款，有单款和双款之分。单款通常写出正文的出处、书写时间和书写人姓名等内容，单款也叫下款；在下款的上方写出赠送对象及称呼，称为上款，上下款合称双款。

楷书作品落款通常用行楷或行书，要"文正款活"。落款在正文之后，其字号要小于正文。正文最后一行下面空白较多时，落款可写在下面，但不要太挤，款文下面还要留出一段空白。正文末行下面空白较少，落款就要在正文末行的左边，另起一行写。款文位置要稍偏上，即款文上端的留空要小于款文下面的空白。

四、钤印

钤印，是书写人签名后，盖上印章，以示取信于人。同时，它在书法作品中又起着调节重心、丰富色彩、增强艺术效果的作用。印章的大小和款字相近，最好比款字稍小，不宜大过款字。姓名章盖在落款的下面或左边，若盖两方，宜一方朱文，一方白文，印文也不要重复，两印之间要适当拉开距离。引首章通常盖在正文首行第一或第二字的右边。用印的多少及位置，要根据作品的空白来安排，一幅作品用印不宜过多，以一至两方为宜，包括引首章，一般不超过三方，即所谓"印不过三"。盖多了不但不美，反而会显得庸俗。

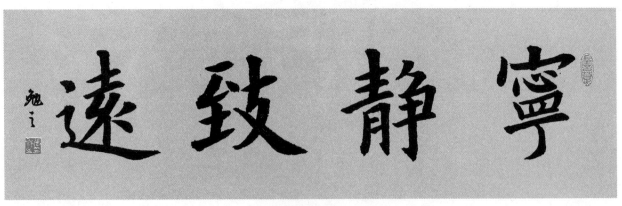

横披示意图

第三节　书法作品的常见幅式

书法作品中常见的幅式有横披、中堂、条幅、对联、条屏、斗方和扇面等几种。

一、横披

横披又叫"横幅"，一般指长度是高度的两倍或两倍以上的横式作品。字数不多时，从右到左写成一行，字距略小于左右两边的空白。字数较多时竖写成行，各行从右写到左。常用于书房或厅堂侧的布置。

二、中堂

中堂是尺幅较大的竖式作品。长度通常等于、大于或略小于宽度的两倍，常以整张宣纸（四尺或三尺）写成，多悬挂于厅堂正中。

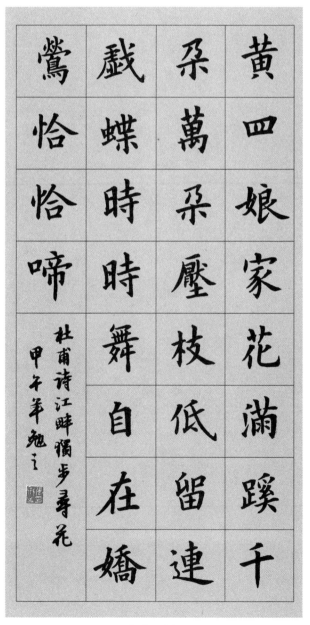

中堂示意图

三、条幅

条幅是宽度不及中堂的竖式作品，长度是宽度的两倍以上，以四倍于宽度的最为常见。通常以整张宣纸竖向对裁而成。条幅适用面最广，一般斋、堂、馆、店皆可悬挂。

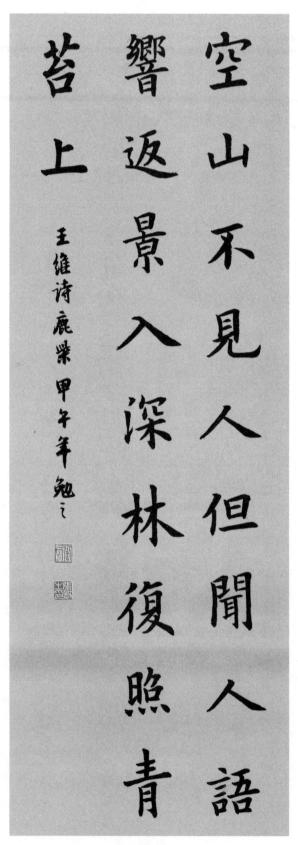

条幅示意图

四、对联

对联又叫"楹联",是用两张相同的条幅,书写一副对联所组成的书法作品形式。上联居右,下联居左。字数不多的对联,单行居中竖写。布局要求左右对称,天地对齐,上下承接,相互对比,左右呼应,高低齐平。上款写在上联右边,位置较高;下款写在下联左边,位置稍低。只落单款时,则写在下联左边中间偏上的位置。对联多悬挂于中堂两边。

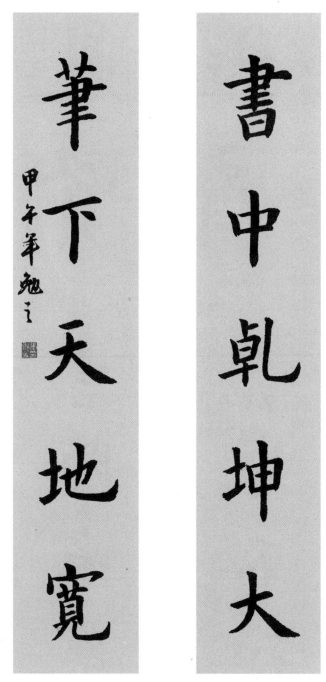

对联示意图

五、条屏

条屏也叫"屏条",是由尺寸相同的一组条幅组成,成双数,最少 4 幅,多则可达 12 幅,适合较大的墙面悬挂。它分为两种:一种由可以独立成幅的一组条幅组成;一种由不能独立成幅,并列起来合成一件作品的一组条幅组成。

六、斗方

斗方是长宽尺寸相等或相近的方形作品形式。斗方四周留白大致相同。落款位于正文左边，款字上下不宜与正文平齐，以避免形式呆板。

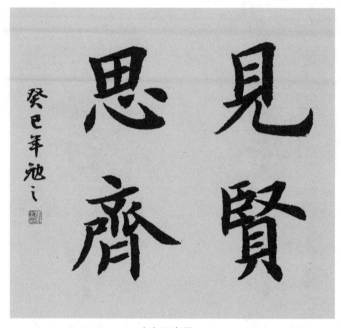

斗方示意图一

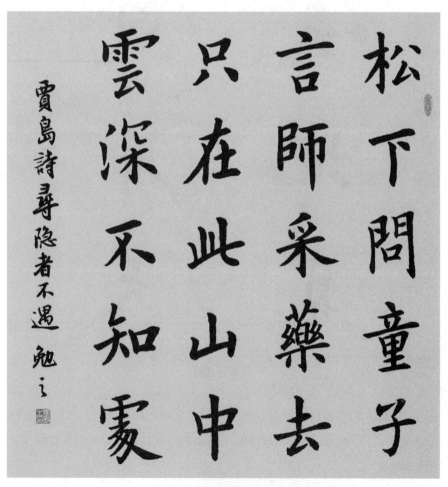

斗方示意图二

七、扇面

扇面分为团扇扇面和折扇扇面。

团扇扇面的形状，多为圆形，其作品可随形写成圆形，也可写成方形，或半方半圆，其布白变化丰富，形式多种多样。

折扇扇面形状上宽下窄，有弧线，有直线，既多样，又统一。可利用扇面宽度，由右到左写 2~4 字；也可采用长行与短行相间，每两行留出半行空白的方式，写较多的字，在参差变化中，写出整齐均衡之美；还可以在上端每行书写二字，下面留大片空白，最后落一行或几行较长的款来打破平衡，以求参差变化。

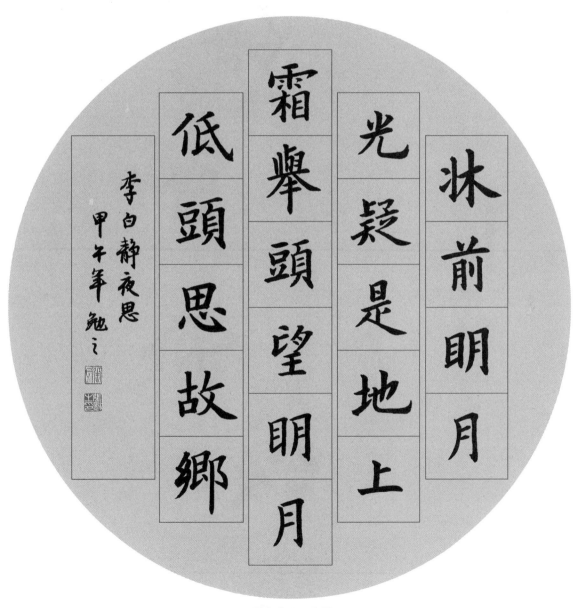

团扇扇面示意图

遠高落徑

落日幸池一 [印]

折扇扇面示意图

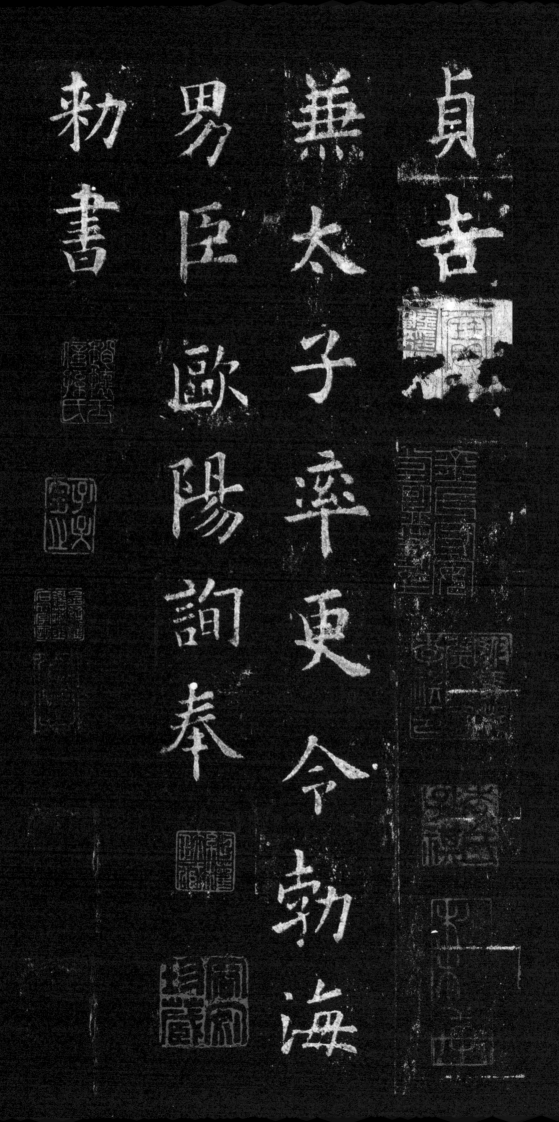

貞吉。兼太子率更令、勃（渤）海男，臣歐陽詢奉敕書。

为忧。人玩其华，我取其实。还淳反本，代文以质。居高思坠，持满戒溢。念兹在兹，永保

为忧人玩其華我取
其實還淳及本代文
質居高思墜持滿
我念兹在兹永保

竭。道随时泰，庆与泉流。我后夕惕，虽休弗休。居崇茅宇，乐不般游。黄屋非贵，天下

竭道随時泰慶與泉

流我后夕惕雖休

弗休居崇茅宇樂不

般遊黃屋非貴天下

史上善降祥上智斯

悦流谦润下潺湲皎

洁萍旨醴甘冰凝镜

澈用之日新挹之无

明雜遝景福葳蕤繁

祉雲氏龍官龜圖鳳

紀曰含五色烏呈三

趾頌不輟工筆無停

力上天之載無臭無

齊萬類滋始品物流

形隨感變質應德效

靈不焉如響恭恭明

力。上天之载，无臭无声。万类资始，品物流形。随感变质，应德效灵。介焉如响，赫赫明

三一

陳大道無名上德不

德玄功潛運幾深莫

測鑿井而飲耕田而

食靡謝天功安知帝

陈。大道无名，上德不德。玄功潜运，几深莫测。凿井而饮，耕田而食，靡谢天功，安知帝

五。握机蹈矩，乃圣乃神。武克祸乱，文怀远人。书契未纪，开辟不臣。冠冕并袭，琛赆咸

五

握

機

蹈

矩

乃

聖

乃

神

武

克

禍

亂

文

懷

遠

人

執

未

紀

開

闢

不

冕

並

龑

琛

贄

咸

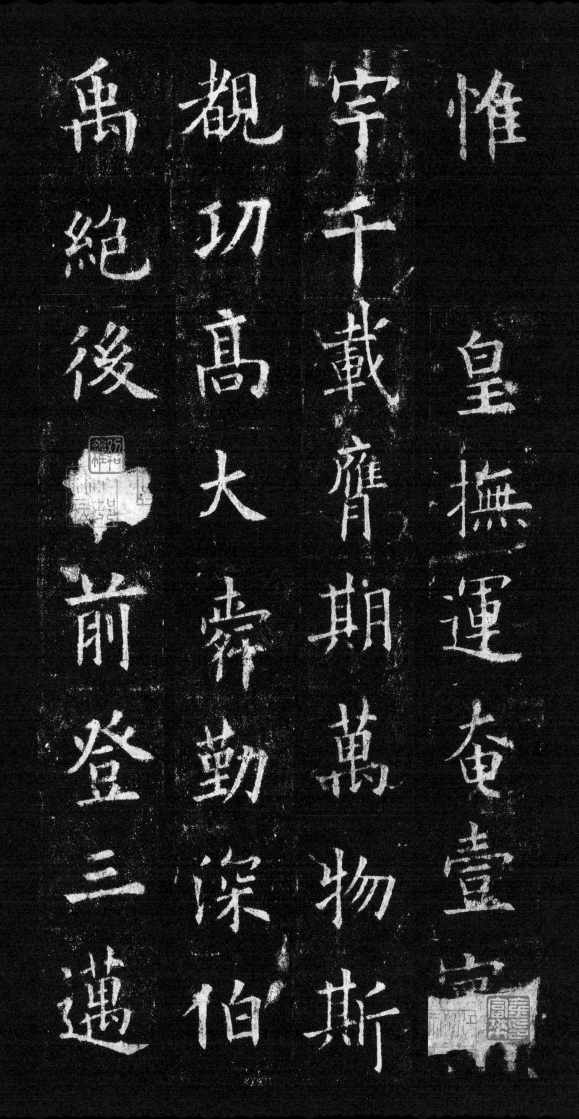

惟
皇撫運奄壹寰
宇千載齊期萬物斯
觀功高大舜勤深伯
邁絕後前登三邁

慈書事不可使國
盛美有遺典策敢陳
實錄爰勒斯銘其詞

實取驗於當今斯乃
上帝玄符天子令
德豈臣之未學所能
丕顯但職在記言

百辟卿士，相趋动色，我后固怀㧑抱，摧而弗有。虽休勿休，不徒闻于往昔，以祥为惧，

百辟卿士相趨動色
我后固懷撝抱摧而弗有
雖休勿休不徒
闊於往昔以祥為懼

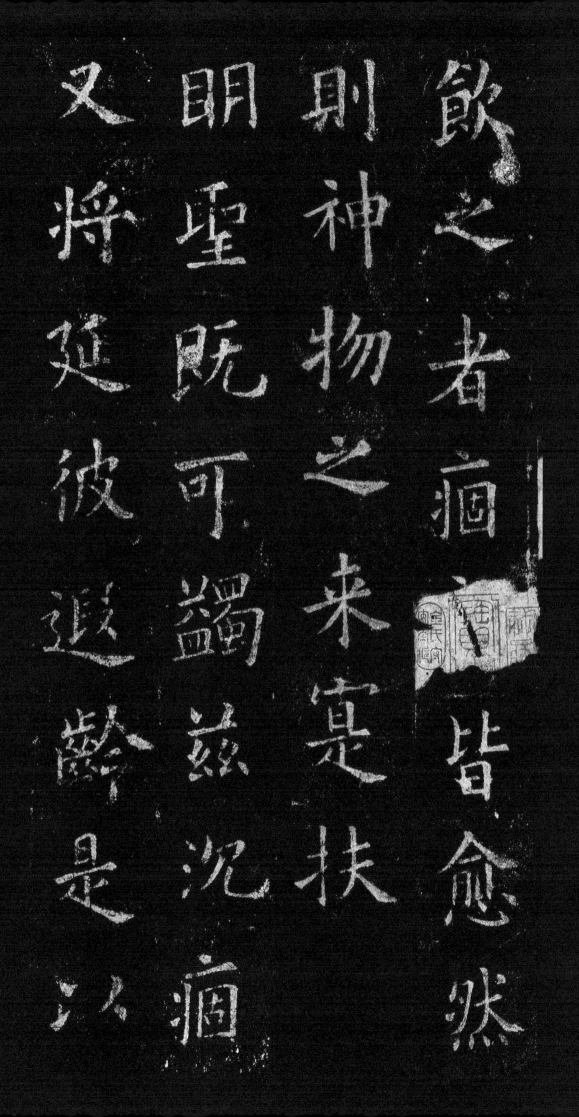

飲之者痼疾皆愈然則神物之來寔扶明聖既可蠲兹沉痼又將延彼遐齡是以

純和飲食不貢獻則
醴泉出飲之令人壽
東觀漢記曰光武中
元元年醴泉出京師

纯和，饮食不贡献，则醴泉出，饮之令人寿。《东观汉记》曰：『光武中元元年，醴泉出京师，

一二三

闕庭鶡冠子曰聖

鶡冠子曰聖人之德上及太清下及太寧中及萬靈則醴泉出瑞應圖曰王者

之德上及太清下及

太靈寧子及萬靈則醴

泉出瑞應圖曰王者

之精盖亦坤靈之寶

謹案禮緯云王者刑

殺當罪賞錫當功得

禮之宜則醴泉出於

之精，盖亦坤灵之宝。谨案《礼纬》云："王者刑杀当罪，赏锡（赐）当功，得礼之宜，则醴泉出于

一二一

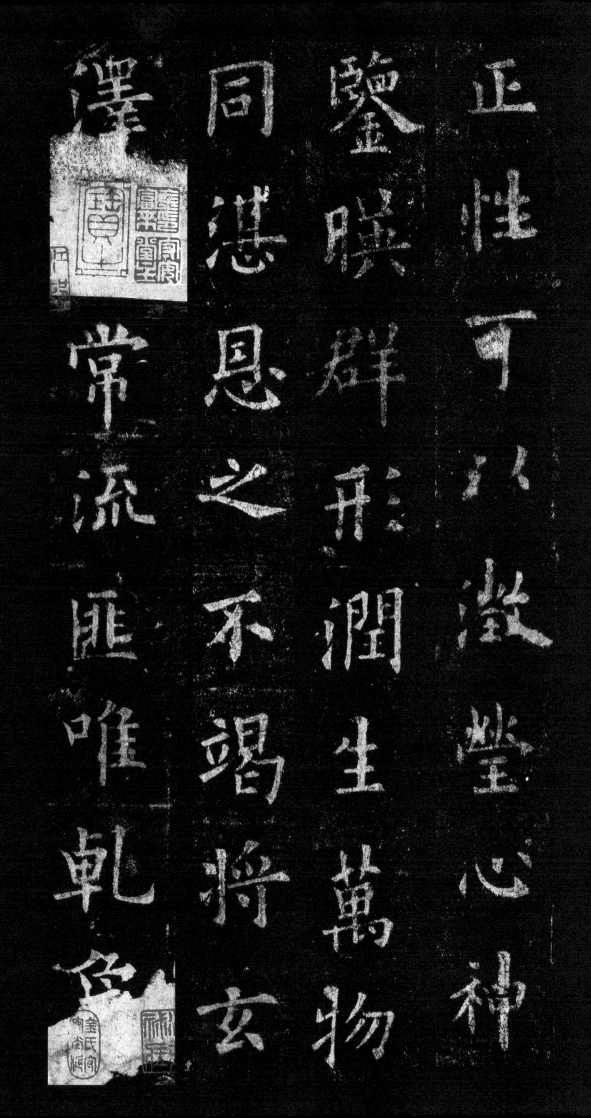

正性，可以澄莹心神。鉴映群形，润生万物。同湛恩之不竭，将玄泽以常流。匪唯乾象

南注丹霄之右，东流度于双阙，贯穿青琐，萦带紫房。激扬清波，涤荡瑕秽，可以导养

南注丹霄之右東

度於雙闕貫青瑣

縈帶紫房激揚清波

滌蕩瑕穢可以導養

觉有潤固而以杖遵渠
之有泉随而涌出乃
承以石檻引為一渠
其清若鏡味甘如醴

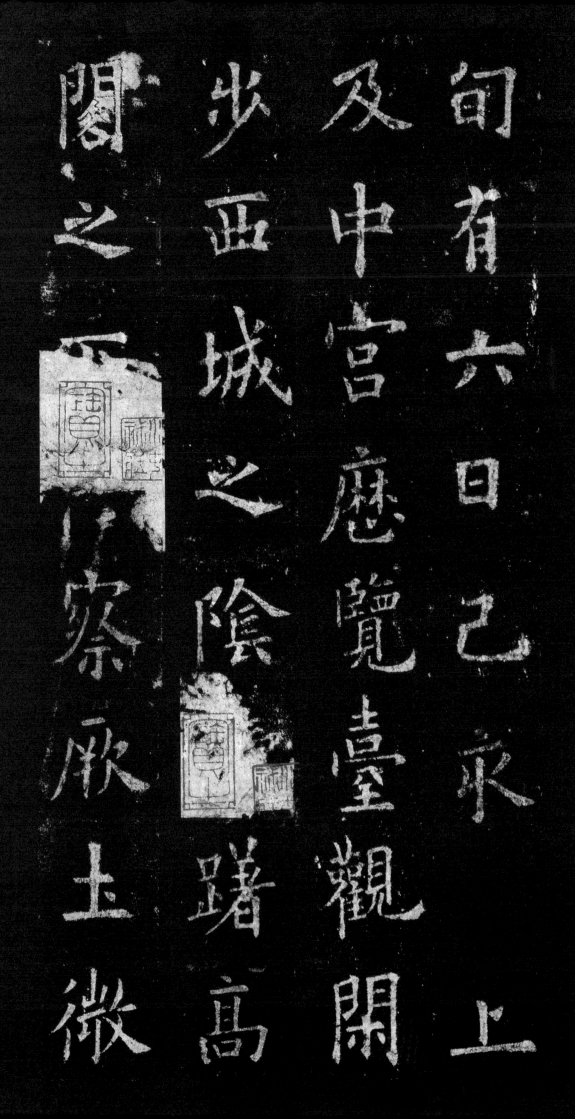

旬有
六日己亥
及中宫歷覽臺觀閒
步西城之陰蹒蹰高
閣之下俯察厥土微

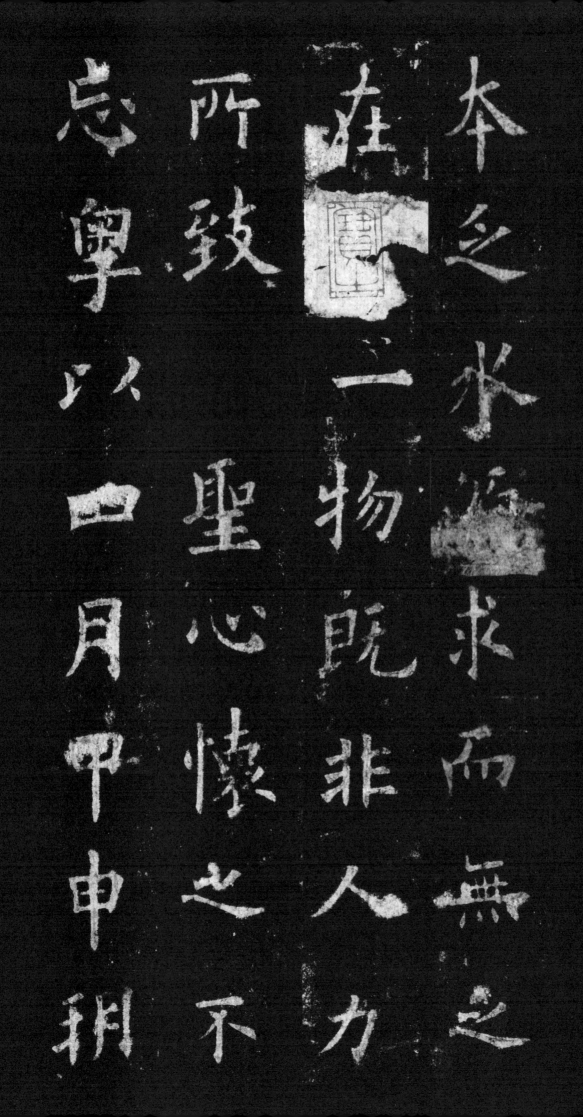

本乏水源求而无
在一物既非人力
所致
聖心懷之所
忘粤以四月甲申朔

謂至人無為大聖

不作彼竭其力我享其

功者也然昔之池沼

咸引谷澗宮城之內

接於土階茅茨續於

摨室仰觀壯麗可作

鑒於既往俯察卑儉

足垂蚕訓於後昆此所

于是斫雕为朴，损之又损，去其泰甚，葺其颓坏。杂丹垩以沙砾，间粉壁以涂泥。玉砌

於是斷彫為樸損之

又損去其泰甚葺其

頹壞雜丹垩以沙礫

開粉壁以塗泥玉砌

未肯俯從以為隨氏
舊宮營於曩代棄之
則可惜毀之則重勞
事貴因循何必改作

未肯俯从。以为随（隋）氏旧宫，营于曩代，弃之则可惜，毁之则重劳，事贵因循，何必改作？

弊炎暑群下請建雖
宮庶可怡神養性
壘一夫之力惜
十家之產深閉固拒

為心憂勞成疾同

堯肌之如臘甚禹足是

之肌腠針石屢加膝

理猶滯爰居京室每

姓为心，忧劳成疾。同尧肌之如腊，甚禹足之胼胝。针石屡加，膝理犹滞。爰居京室，每

远肃，群生咸遂，灵贶毕臻。虽藉二仪之功，终资一人之虑。遗身利物，栉风沐雨，百

遠肃群生咸遂靈貺
軍臻雖藉二儀之功
終資一人之慮遺
身利物櫛風沐雨百

皆献琛奉贽，重译来王；西暨轮台，北拒玄阙，并地列州县，人充编户。气淑年和，迩安

皆獻琛奉贄重譯來
王西暨輪臺北拒玄
闗並地列州縣人充
編戶氣淑年和迩安

四方，逯（逮）乎立年，撫臨億兆。始以武功壹海內，終以文德懷遠人。東越青丘，南逾丹徼，

四方，逯（逮）乎立年，撫臨億兆。始以武功壹海內，終以文德懷遠人。東越青丘，南逾丹徼，

安體之佳所誠養神
之之勝地漢之甘泉不
能尚也
皇帝爰在弱冠經營

泰极佟，以人从欲，良足深尤。至于炎景流金，无郁蒸之气；微风徐动，有凄清之凉。信

泰極佟以人従欲良
遠深尤至於炎景流
金無欝蒸之氣微風
徐動有淒清之涼信

百尋下臨則峥嵘千

百尋下臨則峥嵘千

珠璧交映金碧相

暉照灼雲霞蔽虧日

月觀其移山廻澗窮

壑为池。跨水架楹，分岩竦阙。高阁周建，长廊四起。栋宇胶葛，台榭参差。仰视则迢递

壑為池跨水架楹分

竦闕高閣周建長

廊四起棟宇葛臺

謝參差仰視則迢遞

維貞觀六年孟夏之月，皇帝避暑乎九成之宮，此則隨（隋）之仁壽宮也。冠山抗殿，絕

維貞觀六年孟夏之月皇帝避暑乎九成之宮此則隨之仁壽宮也冠山抗殿絕

九成宫醴泉铭

秘书监捡校侍中钜

鹿郡公臣魏徵奉

敕撰